Archidoodle

畫|建|築

給愛蓋房子的人，
畫一遍，你就懂了什麼是建築設計!

Steve Bowkett

吳莉君————譯

原點
UN-
BOOKS

Contents

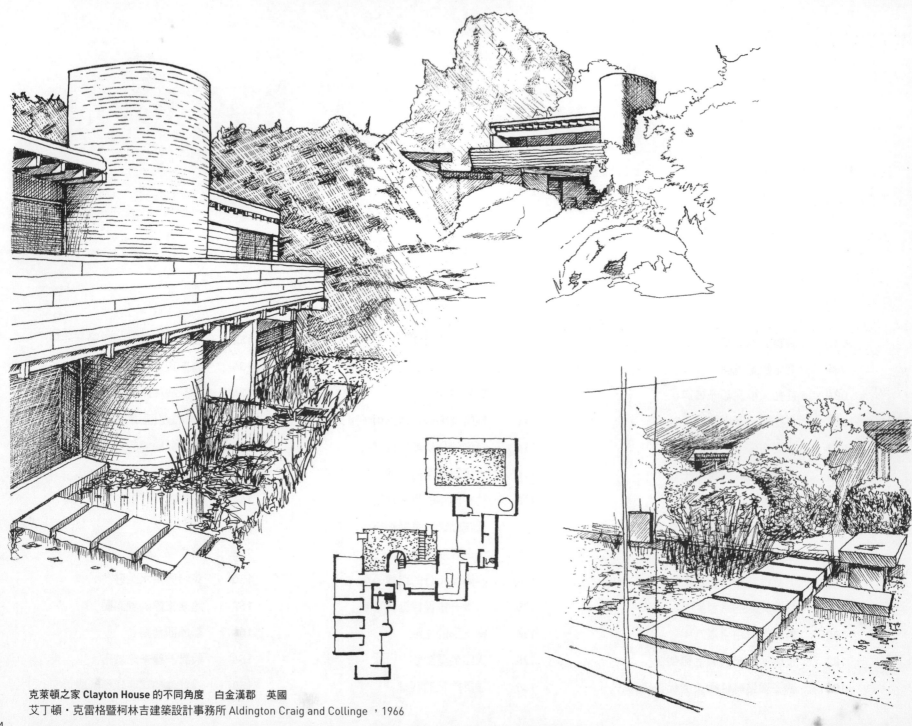

克萊頓之家 Clayton House 的不同角度　白金漢郡　英國
艾丁頓‧克雷格暨柯林吉建築設計事務所 Aldington Craig and Collinge，1966

Introduction

這本書是寫給對建築有興趣的每個人，特別是喜歡畫畫、塗鴉以及對營造環境懷抱夢想的讀者。我用一連串的設計繪圖習作，將全書組織起來，有好玩的、也有正規的，有資訊性的、也有啟發性的。我挑選了一些建築物和地景做為畫畫的主題，希望它們能刺激讀者，創造出新的建築設計，同時描繪出「現代」建築的一些重要觀念。

在這本書裡，我的圖都是用細字筆畫的單色圖，主要走乾淨風格（這樣看起來比較清晰）。不過我很鼓勵讀者用自己喜歡的媒材做各種實驗；鉛筆、原子筆、顏料、炭筆，甚至拼貼等等，都可以喔。這也是我的目的之一，希望讀者幫書裡的插圖塗上各種顏色，在插圖的四周或上方塗鴉，當然還包括在空白處盡情揮灑。

這本書不是要教你怎麼畫建築圖，這類書已經很多了。你在上面畫的東西，才是這本書的重點，你可以把它當成日記本或素描簿，甚至可以把它當成某種檔案夾，把你的作品集結在裡頭。我會先在前面幾頁介紹一下基本的工具和技法，之後就可以開始畫囉。

我希望建築師、學生、老師、父母和小孩，都能覺得這是本既實用又有啟發性的好書，不過最重要的，還是大家都能從動手畫中得到樂趣。

About the author

史帝夫・波凱特對好設計充滿熱情。過去二十五年來，他曾在好幾所大專院校教授建築，並擔任執業建築師，目前是英國倫敦南岸大學（South Bank University）的資深講師。畢業於倫敦皇家藝術學院（RCA）和倫敦中央理工學院（Polytechnic of Central London）建築系。

史帝夫和他的合夥人珍生了三個女兒：佐依（Zoy）、塞荻（Sadie）和菲比（Phoebe），目前住在白金漢郡，追求一種意外發掘的人生。

Equipment

工具配備——在這本書裡，可能會用到下面這些基本工具。

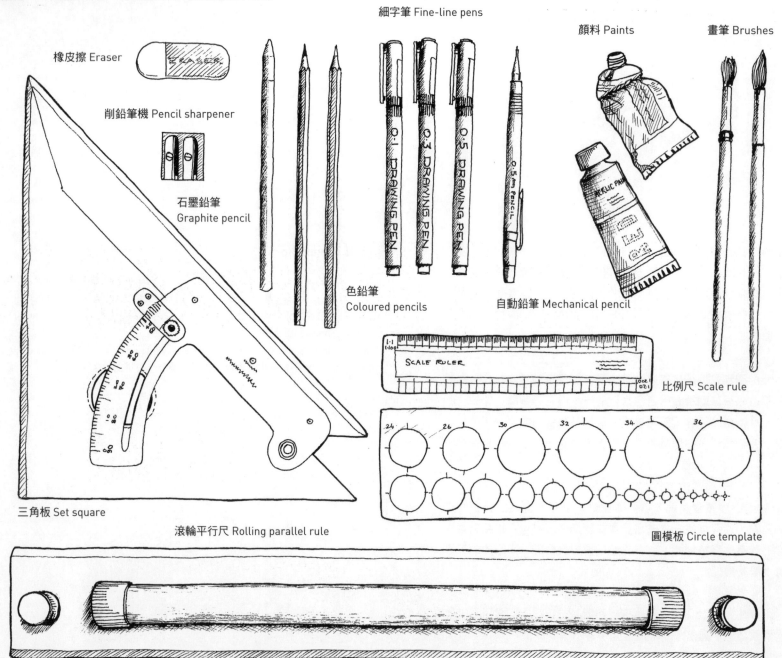

橡皮擦 Eraser

削鉛筆機 Pencil sharpener

石墨鉛筆
Graphite pencil

細字筆 Fine-line pens

色鉛筆
Coloured pencils

自動鉛筆 Mechanical pencil

顏料 Paints

畫筆 Brushes

三角板 Set square

比例尺 Scale rule

滾輪平行尺 Rolling parallel rule

圓模板 Circle template

Techniques

繪圖技法——這頁挑選出來的，是我在這本書裡會用到的一些技法。
這些簡單的技法可以讓你畫出紋理和形狀，增加陰影和密度，創造
不同的質感效果。

影線 Hatching

剖面線 Cross hatching

點畫技法 Stippling techniques

一些質感效果：珊瑚、沉積物、草、葉、植物、水波紋、表面紋理

Plans, Sections, Elevations, Axonometric

平面圖、剖面圖、立面圖、軸測圖——這兩頁是傳統上用來描繪建築物的一些建築正視圖。最左邊的是軸測圖，圖上有一條線標出切面的位置，

下方的剖面圖就是從那裡切開後看到的模樣。剖面圖下面那張，是建築物的側面或立面的模樣。

對面那頁的軸測圖已經把屋頂切開，可以看到建築物上層樓的內部房間。下面那兩張圖是同一棟建築物的屋頂平面圖和上層樓平面圖。

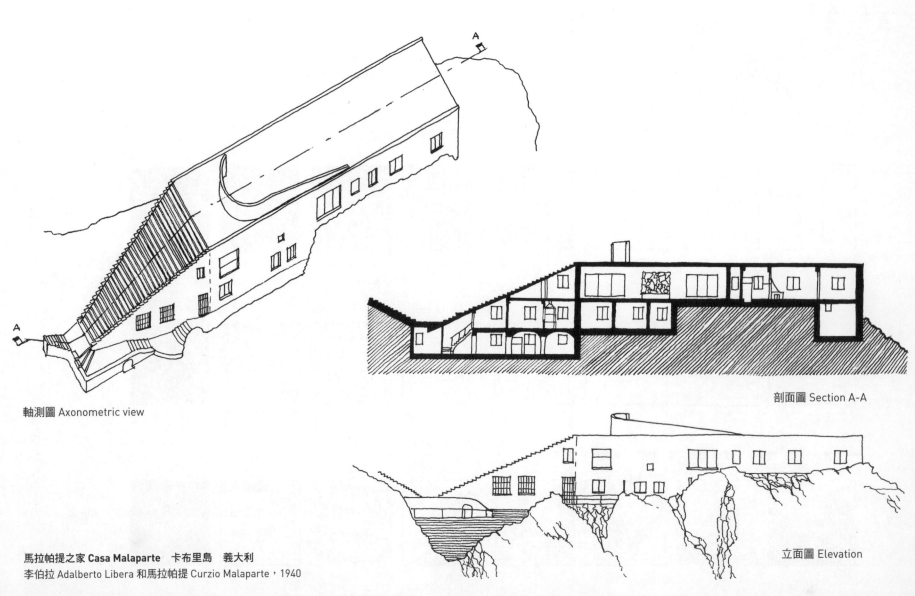

軸測圖 Axonometric view

剖面圖 Section A-A

立面圖 Elevation

馬拉帕提之家 Casa Malaparte　卡布里島　義大利
李伯拉 Adalberto Libera 和馬拉帕提 Curzio Malaparte，1940

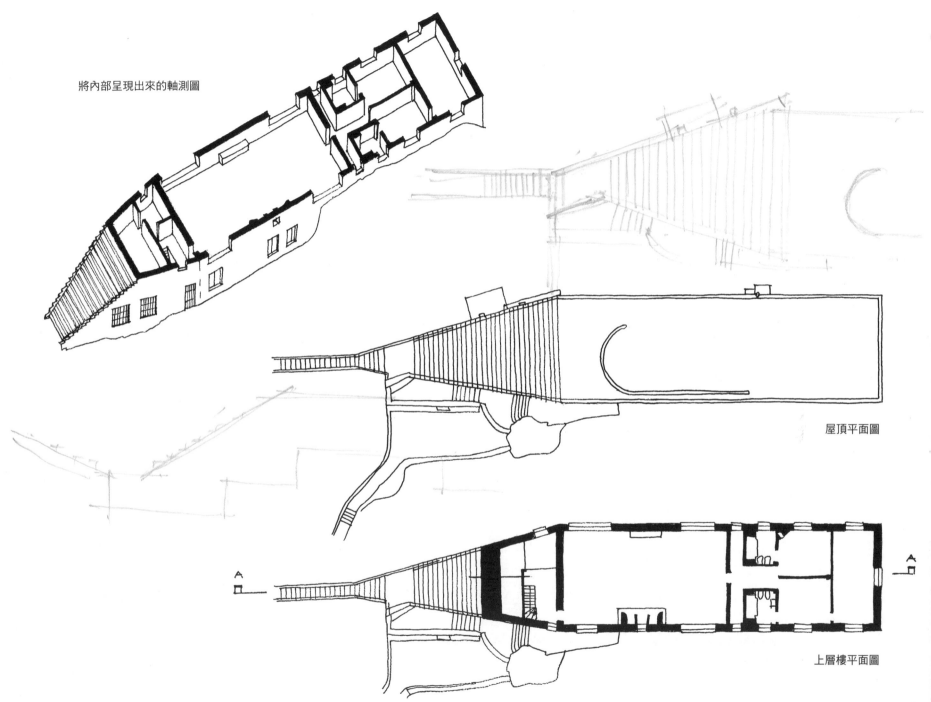

將內部呈現出來的軸測圖

屋頂平面圖

上層樓平面圖

tallest buildings

這些是目前全世界最高的建築物。

畫出你為新千禧年設計的摩天大樓。
替它取個名字……

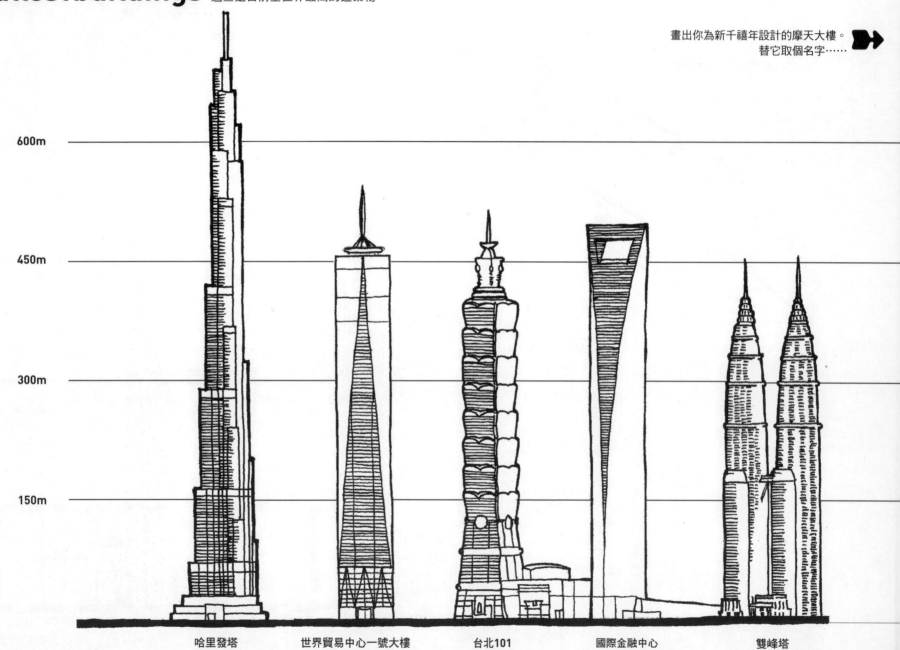

哈里發塔	世界貿易中心一號大樓	台北101	國際金融中心	雙峰塔
Burj Khalifa	原名自由塔 **Freedom Tower**	**Taipei 101**	**World Finance Center**	**Petronas Towers**
杜拜，阿拉伯聯合大公國	紐約市，美國	台北，台灣	上海，中國	吉隆坡，馬來西亞
828公尺（2717英尺）	541公尺（1776英尺）	508公尺（1677英尺）	492公尺（1614英尺）	452公尺（1483英尺）

600m
450m
300m
150m

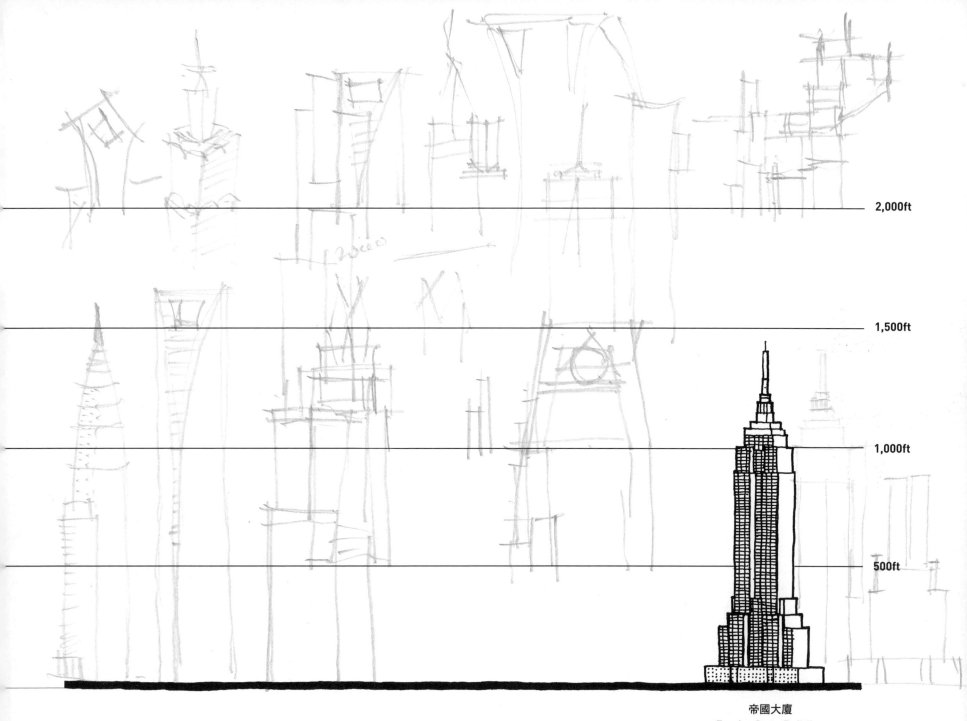

2,000ft

1,500ft

1,000ft

500ft

帝國大廈
Empire State Building
紐約市，美國
443公尺（1453英尺）

famous roof

索尼大樓（Sony Tower）有個**著名的屋頂**，很像頂著古典山牆的「齊本德爾風格高腳櫃」（Chippendale Tallboy）。這些經典的摩天大樓需要一些新形象和新屋頂。

可以參考家具之類的其他設計品，從裡面汲取一些造形靈感。

這些經典的摩天大樓都有令人難忘的屋頂，
你也設計幾座加入它們的行列吧⋯⋯

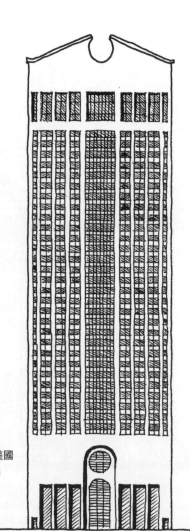

AT&T大樓（索尼大樓）紐約　美國
強生 Philip Johnson 和伯奇 John
Burgee，1984

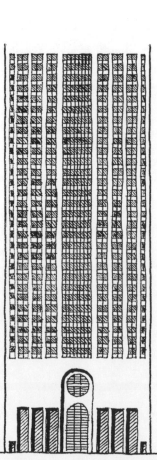

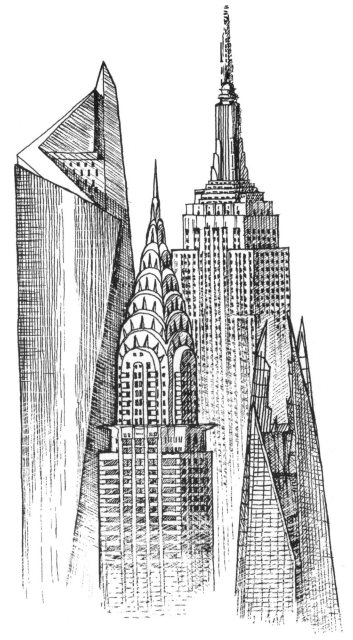

阿爾哈姆拉塔 **Al Hamra Tower** 科威特市 S.O.M.建築事務所，2011
克萊斯勒大廈 **Chrysler Building** 紐約市 范艾倫 William Van Alen，1930
帝國大廈 **Empire State Building** 紐約市 史萊夫、蘭布與哈蒙建築公司
Shreve, Lamb and Harmon，1931
碎片大廈 **The Shard** 倫敦 皮亞諾 Renzo Piano，2012

famous buildings 畫完下面這些**著名的建築物**。

泰姬瑪哈陵 **The Taj Mahel**　阿格拉 **Agra**　印度
拉何利 Ustad Ahmad Lahauri，1653

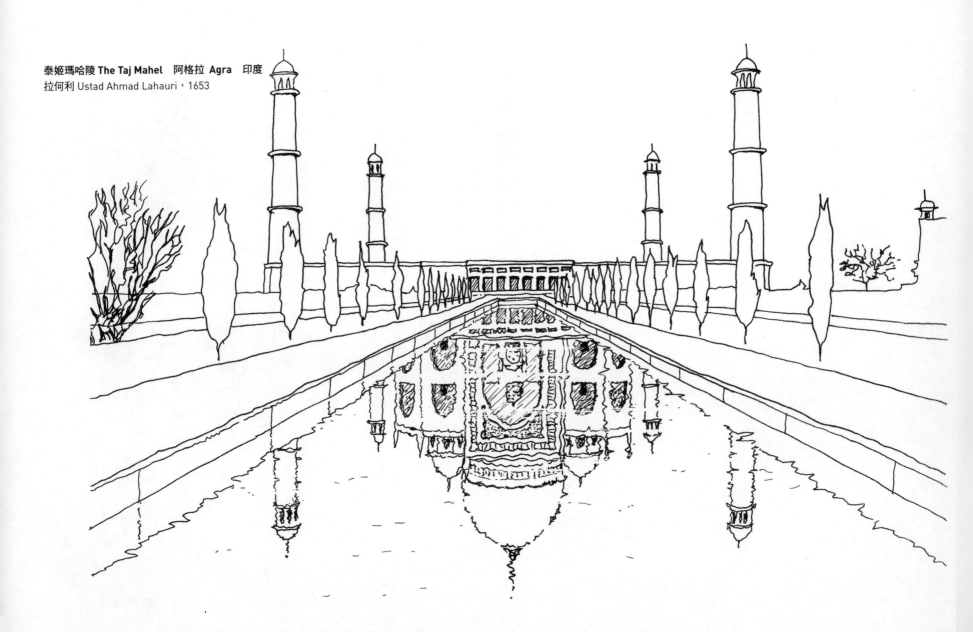

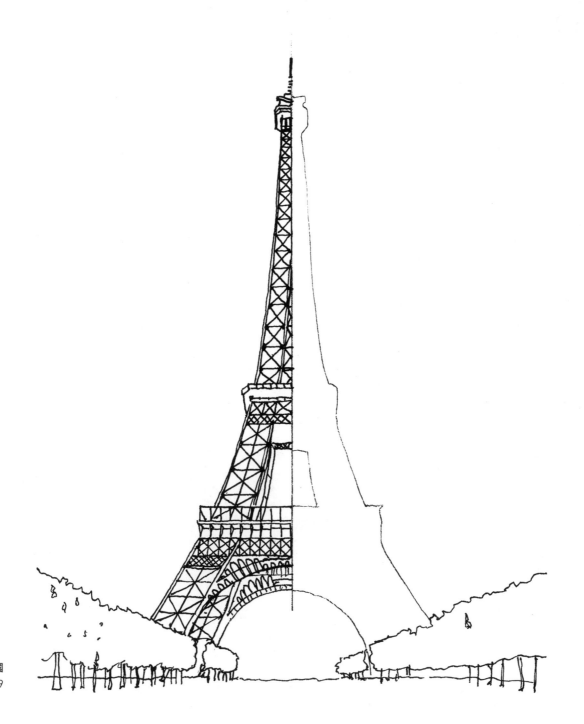

艾菲爾鐵塔　巴黎　法國
艾菲爾 Gustave Eiffel，1889

Cities beneath

海底城市很可能會替未來提供一種嶄新的生活方式。
珊瑚的形狀會影響到建築物下方的結構。

在空白地方設計你的海底社區⋯⋯ ➤➤

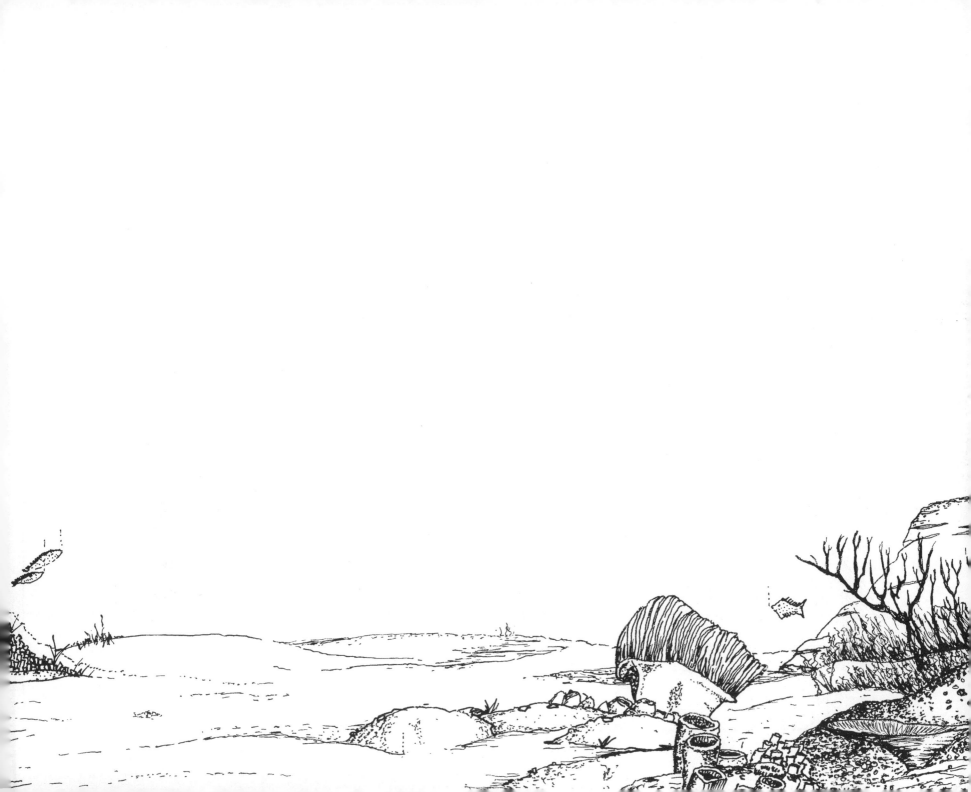

這裡有形形色色的 **bridge designs** 橋樑設計。

利用下面這些橋樑的結構原理，幫這座城市打造一道跨海大橋，讓城市擴張到另一邊……

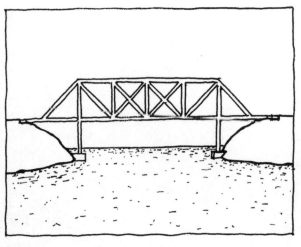

桁架橋 Truss bridge

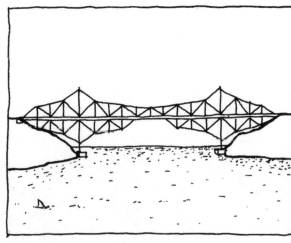

懸臂橋 Cantilever bridge

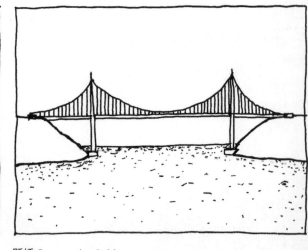

懸橋 Suspension bridge

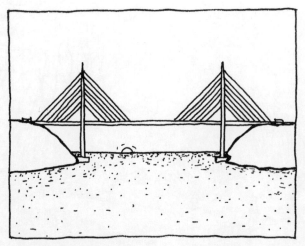

斜張橋 Cable-stayed bridge

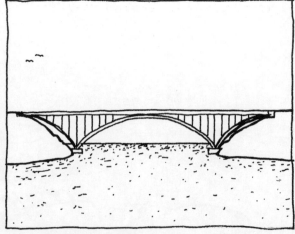

拱橋 Arch bridge

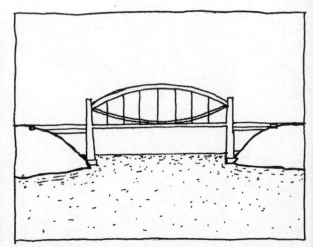

魚腹式桁架橋 Lenticular-truss bridge

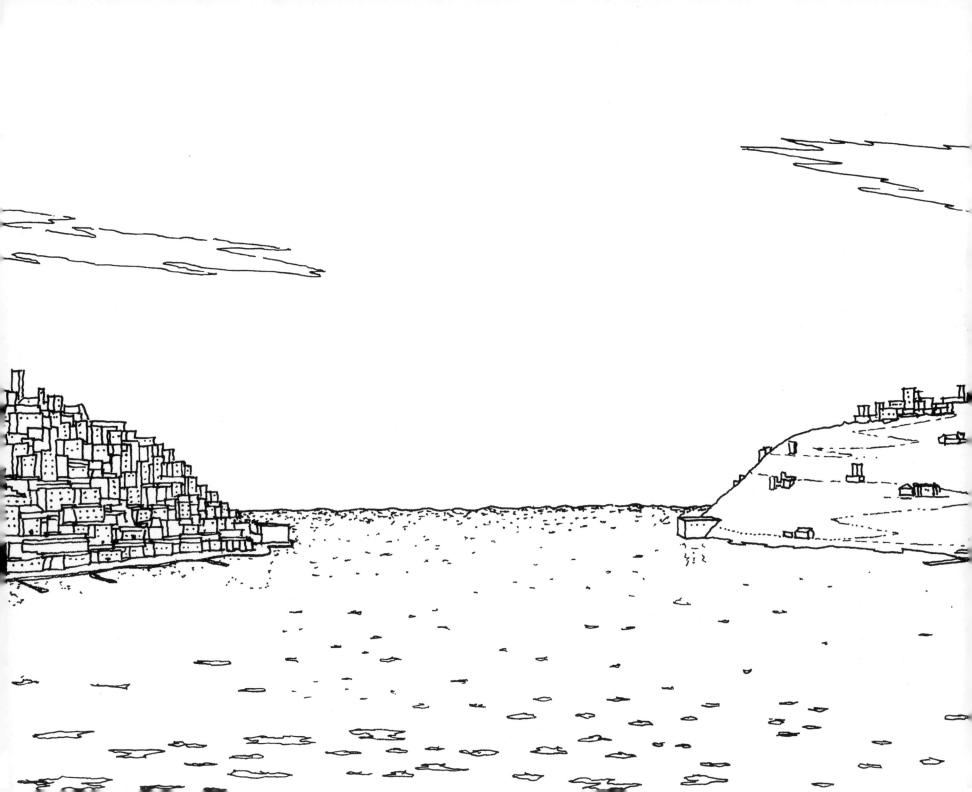

打造一座橋樑跨越大河……

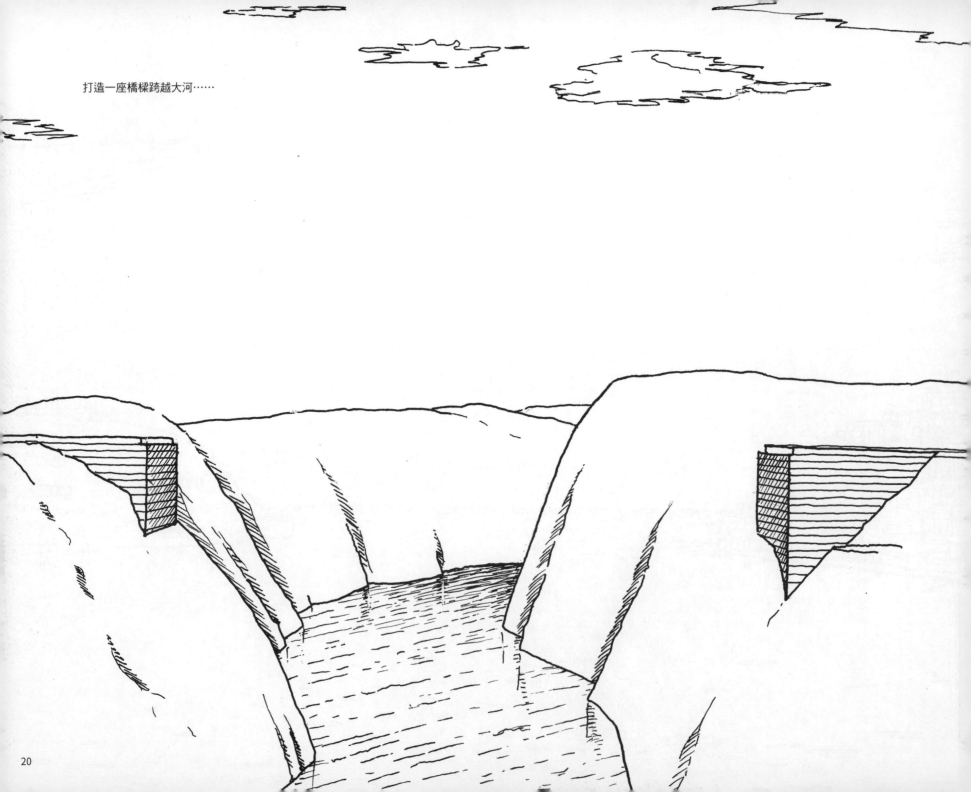

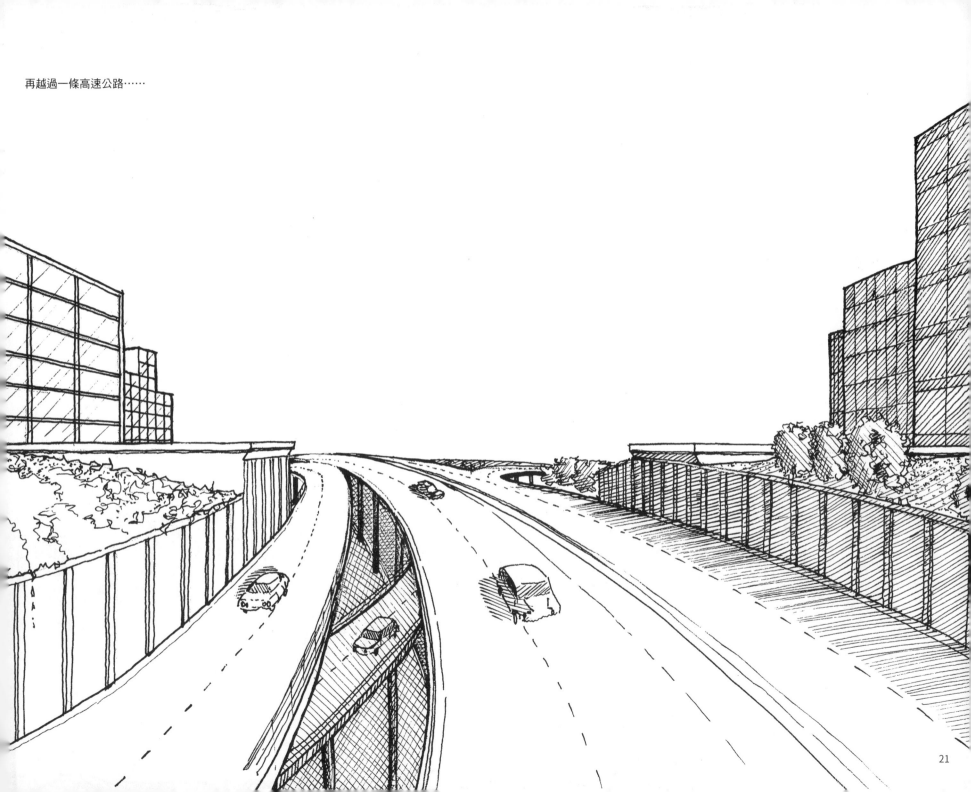

再越過一條高速公路……

杜拜人正沿著海岸線創造一連串的**新島嶼**。 new islands

設計你自己的新小島社區……▶▶

棕櫚群島 Palm Islands 人造群島　杜拜　阿拉伯聯合大公國
構想：阿勒馬克圖姆（Sheikh Mohammed bin Rashid Al Maktoum），
開發：納克希爾地產開發公司（Nakheel Properties），2003–2008

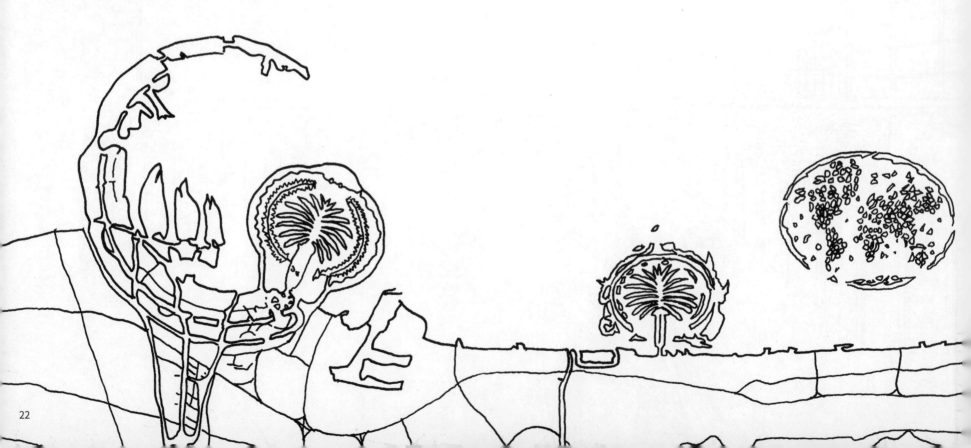

build imitating Nature

未來的建築師應該要**模擬自然**。 ——高第（Antonio Gaudi）

幫一棟建築物設計外觀，讓它看起來像
是可以在大自然裡找到的東西……

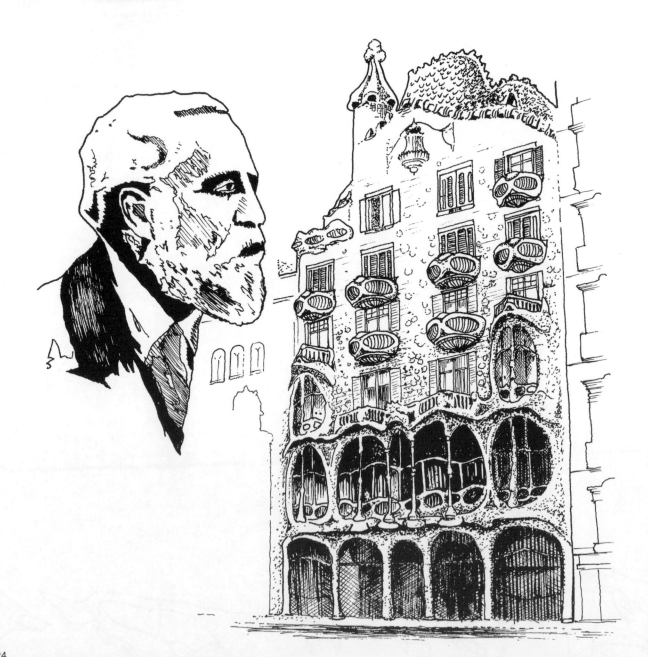

巴特婁之家 **Casa Batlló** 巴塞隆納 西班牙
高第／馬利亞茹若爾 Joseph Maria Jujol，1906

平面圖

manipulate light

下面這六張圖都是同一個房間，但是利用不同形狀的窗戶開口來**調整光線**和空間。

利用相同的房間比例，畫出你自己的構想……

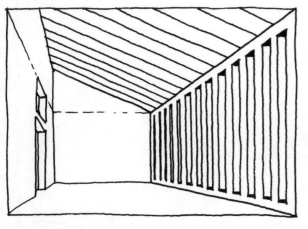 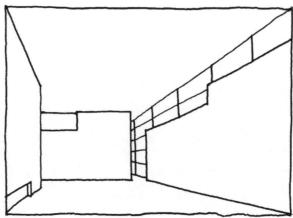 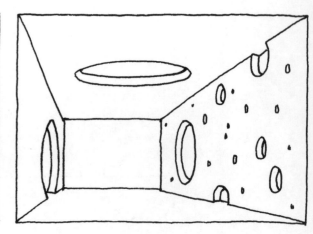

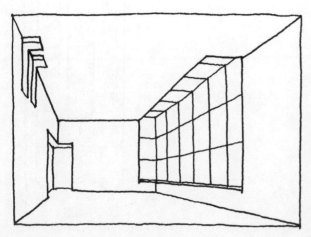 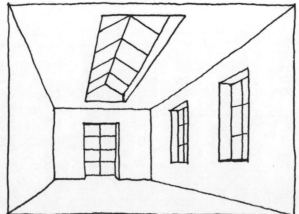 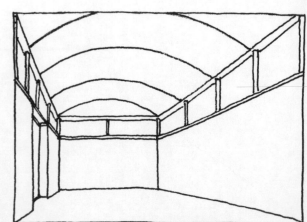

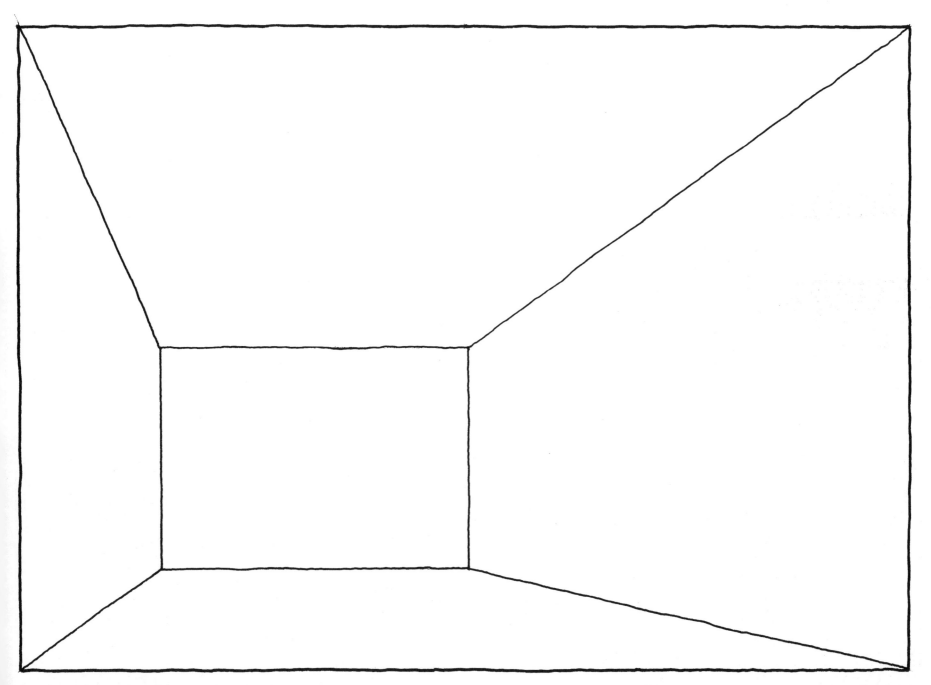

sacred space

塞斯和康建築事務所（Theis and Khan Architects）接下倫敦一間舊教堂的改建工程，
他們利用一束光線從屋頂上灑落的概念，設計出一個新的神聖空間。

在建築物現有的外殼內部，你會如何利用光線
創造出新的空間形式，把你的設計構想畫出來……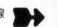

律門聯合歸正教會 Lumen United Reformed Church　倫敦　英國
塞斯和康建築事務所，2008

剖面圖將「光束」牆和內部的空間呈現出來

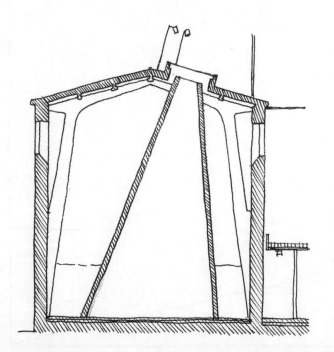

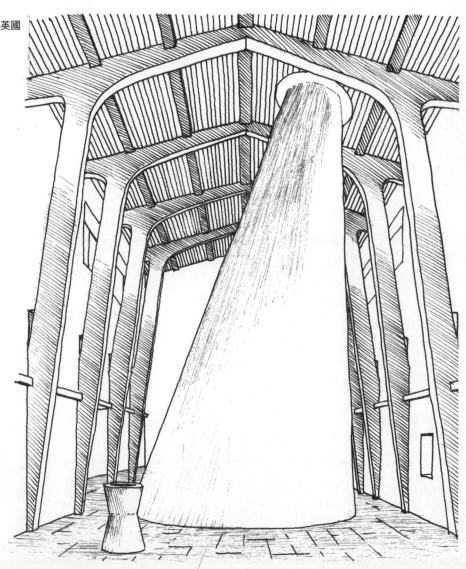

roof of a building

設計建築物的屋頂時，可以參考下面這些不同的造形。

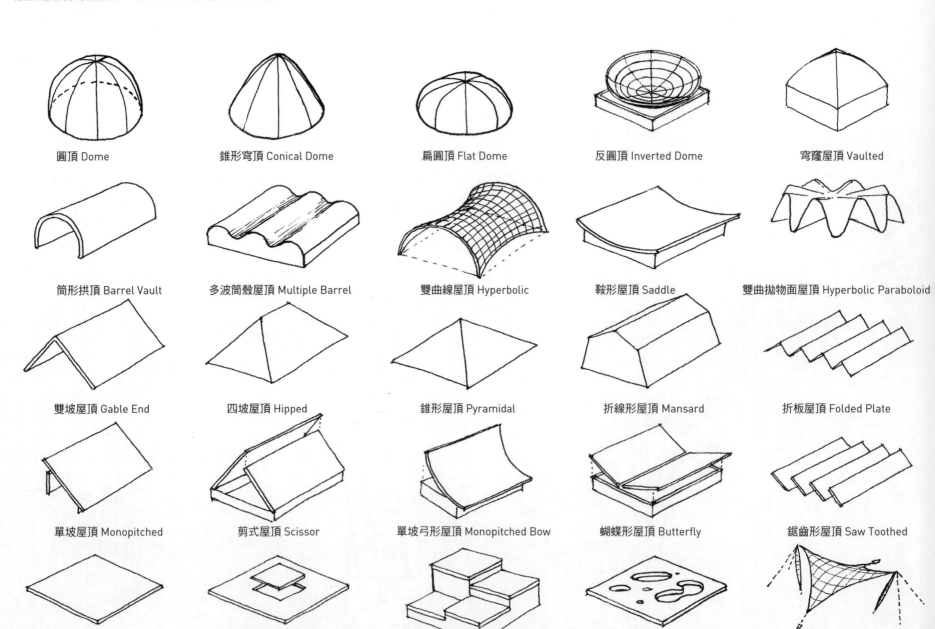

圓頂 Dome 錐形穹頂 Conical Dome 扁圓頂 Flat Dome 反圓頂 Inverted Dome 穹窿屋頂 Vaulted

筒形拱頂 Barrel Vault 多波筒殼屋頂 Multiple Barrel 雙曲線屋頂 Hyperbolic 鞍形屋頂 Saddle 雙曲拋物面屋頂 Hyperbolic Paraboloid

雙坡屋頂 Gable End 四坡屋頂 Hipped 錐形屋頂 Pyramidal 折線形屋頂 Mansard 折板屋頂 Folded Plate

單坡屋頂 Monopitched 剪式屋頂 Scissor 單坡弓形屋頂 Monopitched Bow 蝴蝶形屋頂 Butterfly 鋸齒形屋頂 Saw Toothed

平屋頂 Flat 天窗屋頂 Lantern 階形屋頂 Stepped 多孔屋頂 Perforated 伸拉式屋頂 Tensile

你能畫出其他類型的屋頂嗎？

Sydney Opera House

雪梨歌劇院的主要造形，是把一個很像貝殼的屋頂結構，擺在架高的超大台座上。
請設計你自己的歌劇院屋頂，讓屋頂的造形外觀可以反映出建築內部的音響效果。

在這個台座上設計一個屋頂造形……

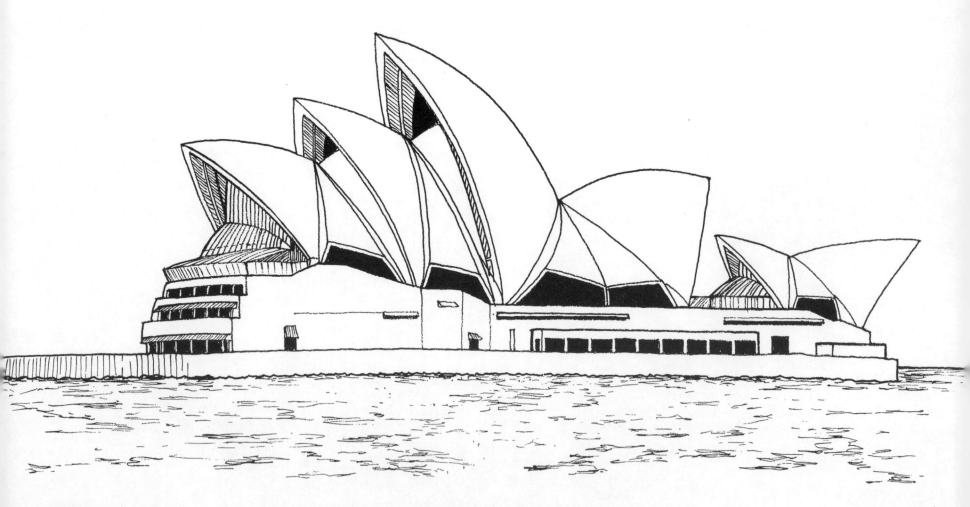

雪梨歌劇院　雪梨　澳洲
烏戎 Jørn Utzon，1973

symbolic roof forms

巴西新首都巴西利亞（Brasilia）的國會建築，是由尼邁耶（Oscar Neimeyer）設計，
特色是**具有象徵意義的屋頂造形**，代表均勢與制衡關係。

請提出其他屋頂造形的建議，
可以象徵巴西在二十一世紀的進步發展……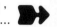

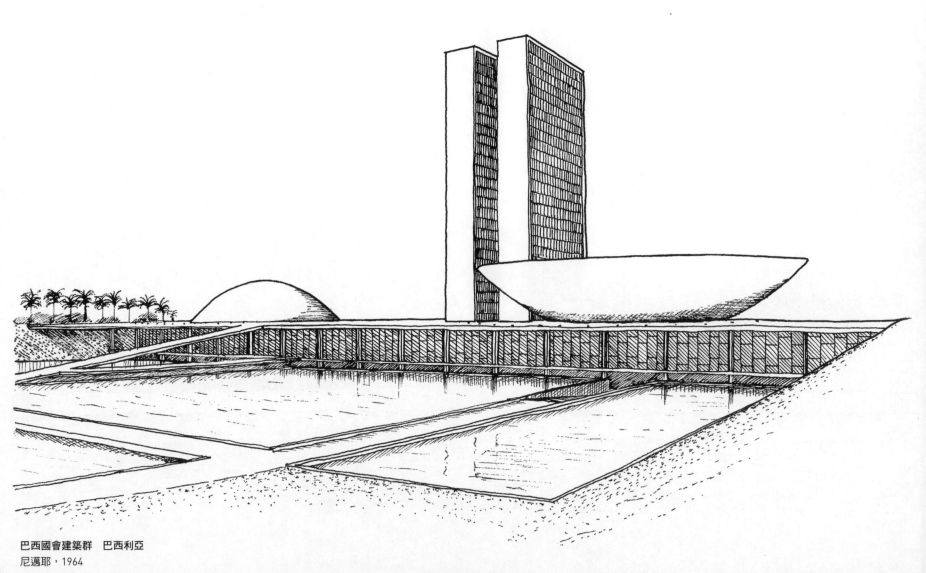

巴西國會建築群　巴西利亞
尼邁耶，1964

Coop Himmelb(l)au

奧地利建築團體「**藍天組**」（Coop Himmel(l)au）經常用「閉著眼睛畫的」直覺草圖，
展開他們的設計案。這種草圖有點像達達主義和超現實主義者愛用的「自動繪圖法」
（automatic drawing）。下面這個屋頂增建案，就是採用這種做法。

畫出你自己的「自動繪圖」，然後根據那張草圖畫出建築物
的平面圖或剖面圖。你也許需要先製作一個草圖模型……

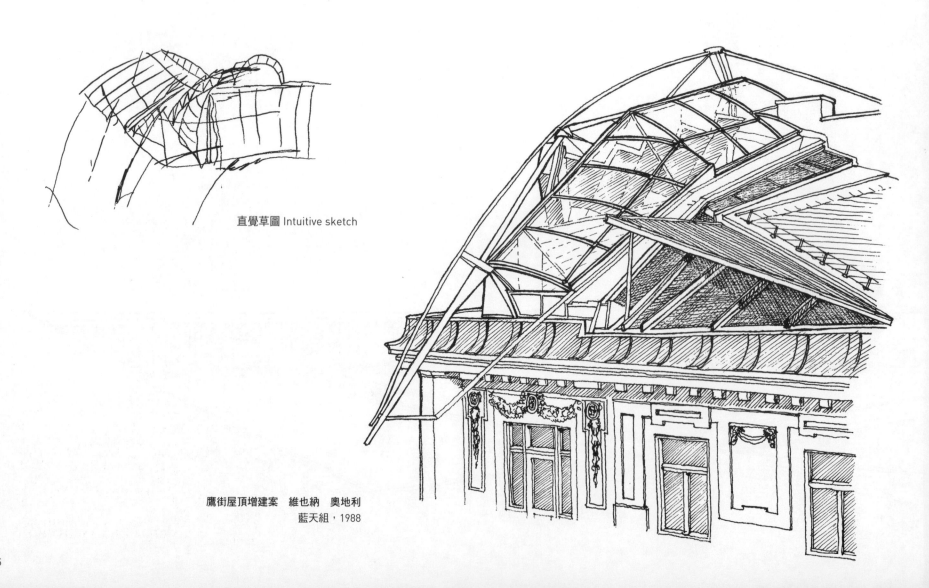

直覺草圖 Intuitive sketch

鷹街屋頂增建案　維也納　奧地利
藍天組，1988

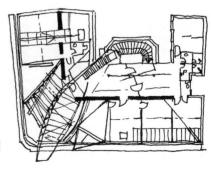

平面圖

Populating planets

自從人類開始到外太空探險後，**移民星球**就成了人類的夢想。

在泰坦星的地表上，設計一座零重力的新社區⋯⋯ ▶▶

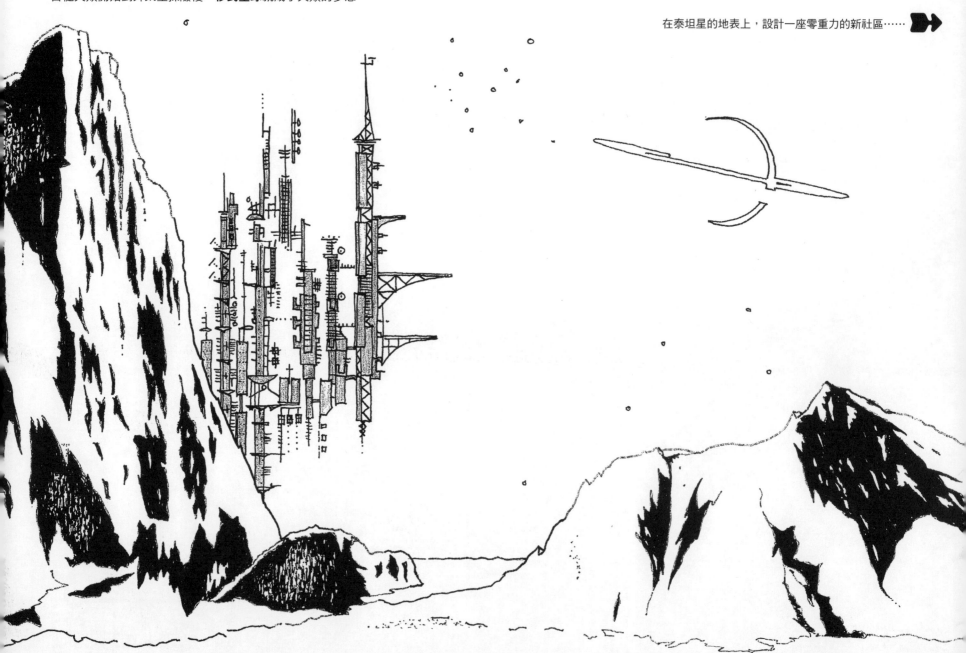

De Stijl

1917年，**風格派**運動在荷蘭展開，作品的特色是抽象的構圖和強烈鮮豔的原色。風格派最有名的代表人物是蒙德里安（Piet Mondrian）、瑞特威爾德（Gerrit Rietveld）和杜斯伯格（Theo van Doesburg）。

設計一個書報亭販賣風格派的雜誌，還要表現出這項運動的精神……

杜斯伯格為《風格》雜誌設計的封面字體

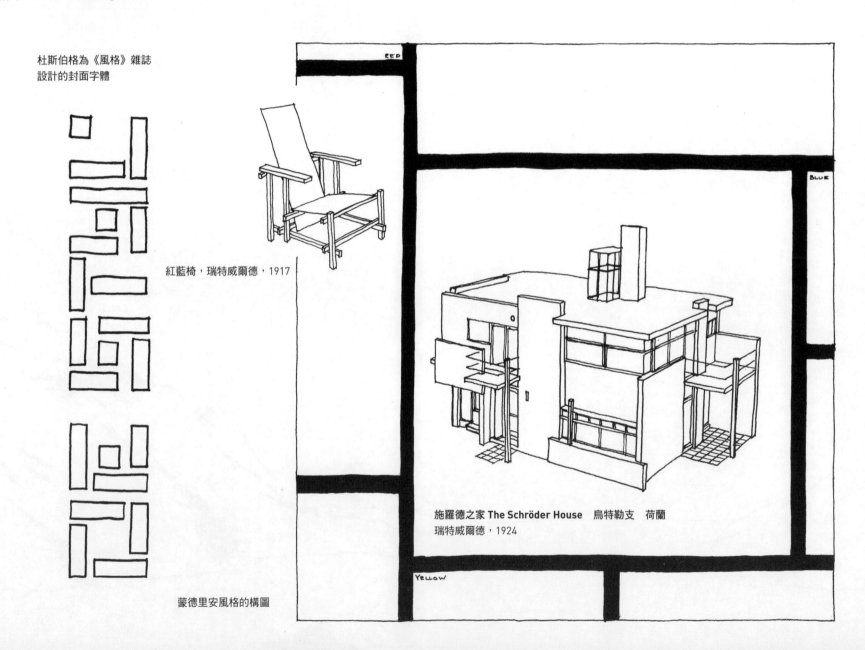

紅藍椅，瑞特威爾德，1917

RED

BLUE

施羅德之家 **The Schröder House** 烏特勒支 荷蘭
瑞特威爾德，1924

YELLOW

蒙德里安風格的構圖

書報亭設計，卡薩克 Lajos Kassák，1923

chairs

許多建築師也設計過風格獨具的重要**椅子**，造形、尺寸千奇百怪。

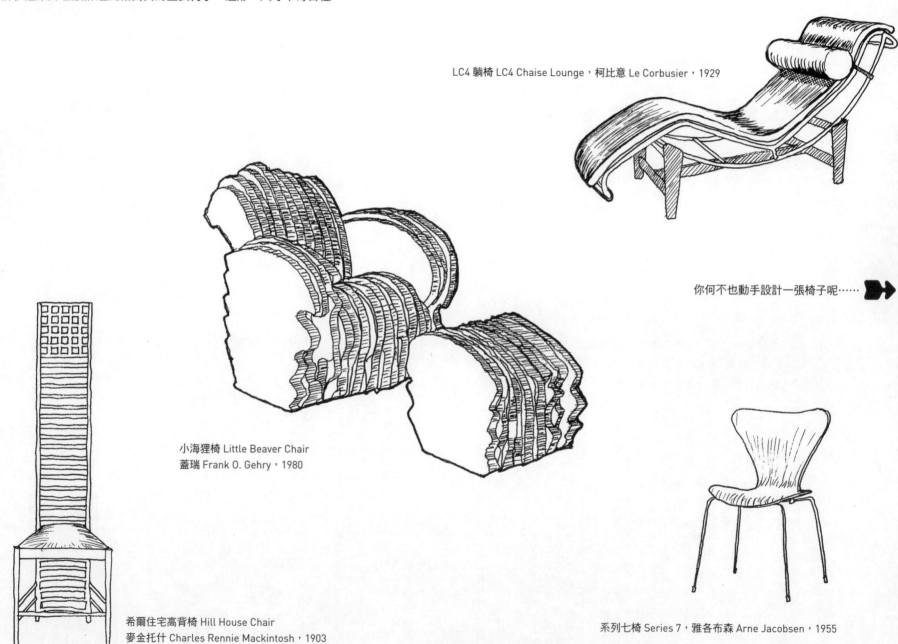

LC4 躺椅 LC4 Chaise Lounge，柯比意 Le Corbusier，1929

你何不也動手設計一張椅子呢⋯⋯ ➡➡

小海狸椅 Little Beaver Chair
蓋瑞 Frank O. Gehry，1980

希爾住宅高背椅 Hill House Chair
麥金托什 Charles Rennie Mackintosh，1903

系列七椅 Series 7，雅各布森 Arne Jacobsen，1955

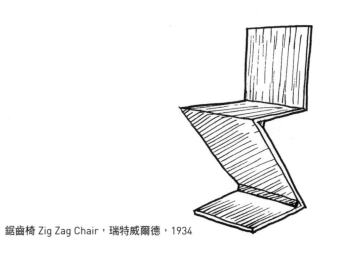

鋸齒椅 Zig Zag Chair，瑞特威爾德，1934

design for seating

……也許你也想**設計座椅**讓更多人一起坐。

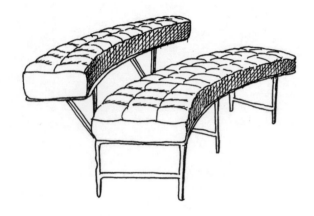

蒙地卡羅沙發 Monte Carlo Sofa，格蕾 Eileen Gray，1929

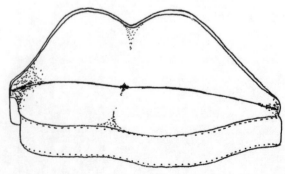

梅蕙斯特雙唇沙發 Mae West Lips Sofa，
達利 Salvador Dali，1937

月亮系沙發 Moon System sofa，哈蒂 Zaha Hadid，2007

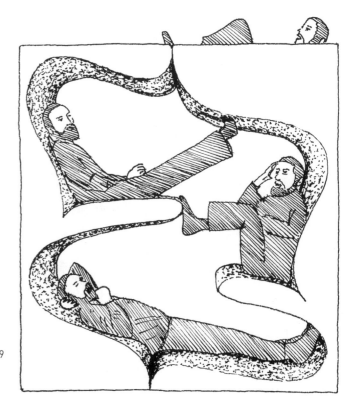

潘塔椅 Pantower，潘頓 Verner Panton，1969

designing a window

設計窗戶和它的開口時，下面這些事情都要考慮進去。

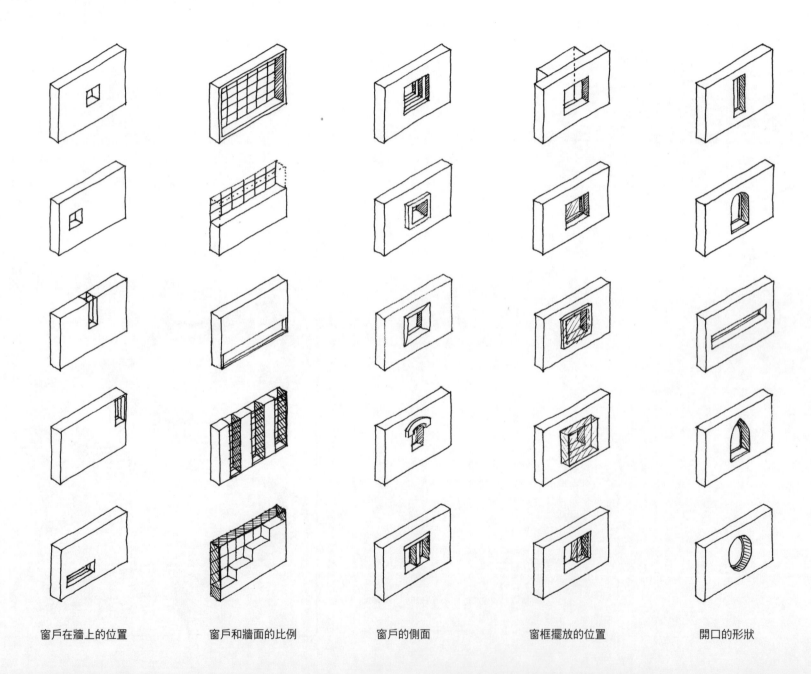

窗戶在牆上的位置　　　　　窗戶和牆面的比例　　　　　窗戶的側面　　　　　窗框擺放的位置　　　　　開口的形狀

你可以提供更多不同的變化嗎？

window design

下面這幾棟建築物，對於**窗戶設計**都有不同的態度：
一個是凸肚窗，一個是窗牆，一個是形狀自由的洞洞窗。

設計其他類型的窗戶開口……

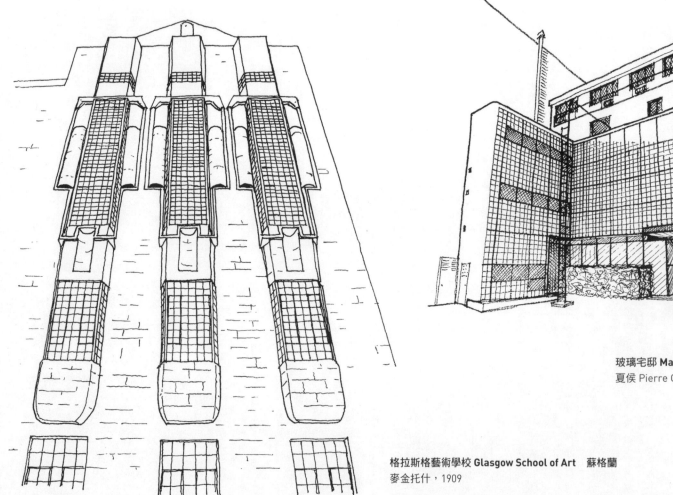

格拉斯格藝術學校 Glasgow School of Art　蘇格蘭
麥金托什，1909

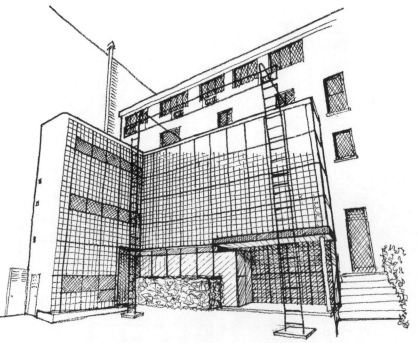

玻璃宅邸 Maison de Verre　巴黎　法國
夏侯 Pierre Chareau 和畢沃耶 Bernard Bijvoet，1932

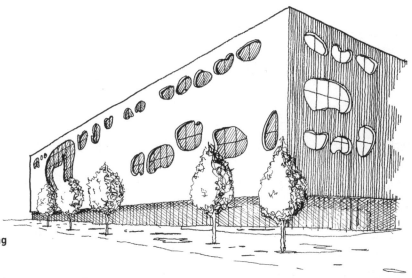

公共藝術中心 The Public arts building
西密德蘭　英國
阿索普 Will Alsop，2008

types and shapes of window

不同的**窗戶類型**和**造形**構成了這棟建築物的立面：
內縮窗（圓形）、外凸窗（方形）和高側窗（屋頂下方；水平長條形）。

在相同的外牆上，實驗你自己的窗戶構圖……

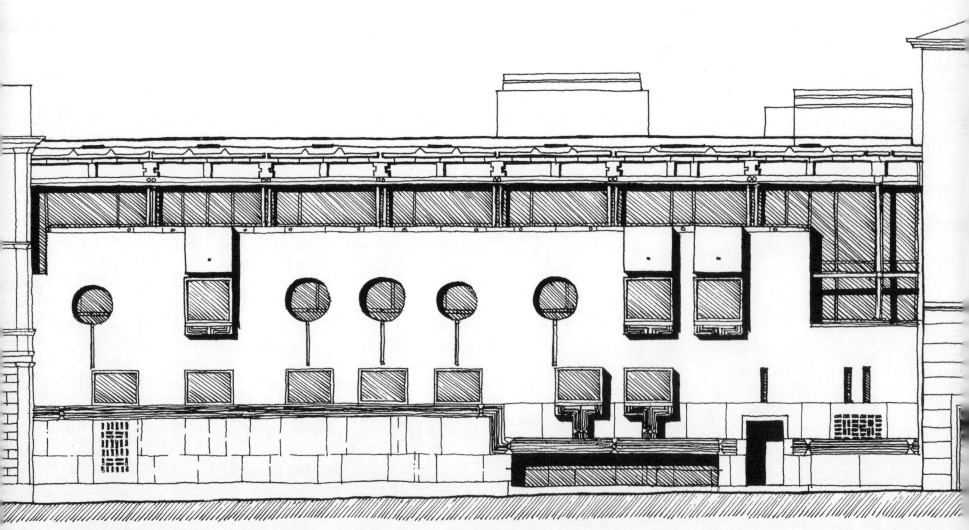

威羅納人民銀行 **Banca Popolare di Verona**　義大利
史卡帕 Carlo Scapa，1973

beach huts

這些風格創新的**海灘小屋**，都是「重新想像二十一世紀海灘小屋」的競圖作品。

想想海邊這個主題，如果是你參加競圖，
你的作品會是什麼模樣⋯⋯

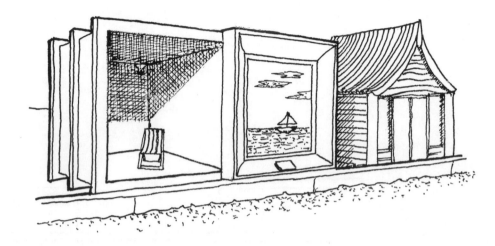

「大開眼界」**Eyes Wide sHut**，菲克斯和梅林 Feix & Merlin

「外星鼓感應中樞」**Alien Drum Sensorium**，
托澤 Alasdair Toozer，霍斯金斯建築事務所
Gareth Hoskins Architects

「上來看我」**Come Up and See Me**，崔諾 Michael Trainor

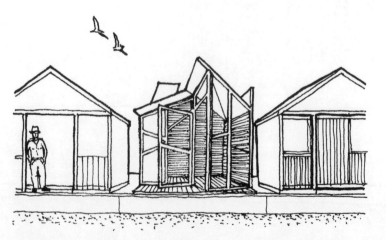

「格子小屋」**Lattice Hut**，悉多 Andrew Siddall，公民建築事務所 Civic Architects

「起司42」Cheese 42
烏爾建築事務所 Christian Uhl Architekt

greening 有一條街急需「綠化」。請利用下面這些東西來美化它。

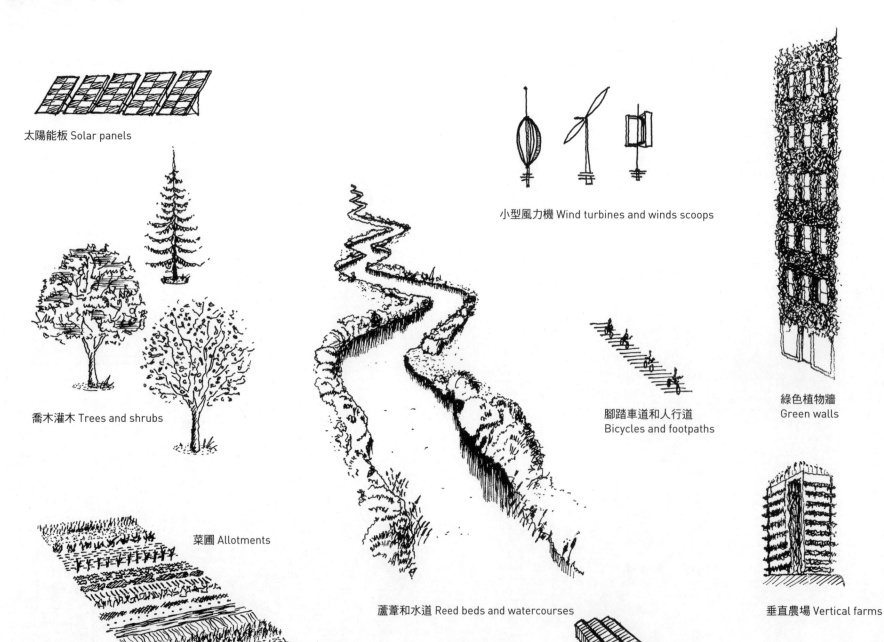

太陽能板 Solar panels

喬木灌木 Trees and shrubs

菜圃 Allotments

小型風力機 Wind turbines and winds scoops

蘆葦和水道 Reed beds and watercourses

腳踏車道和人行道
Bicycles and footpaths

溫室 Greenhouses

綠色植物牆
Green walls

垂直農場 Vertical farms

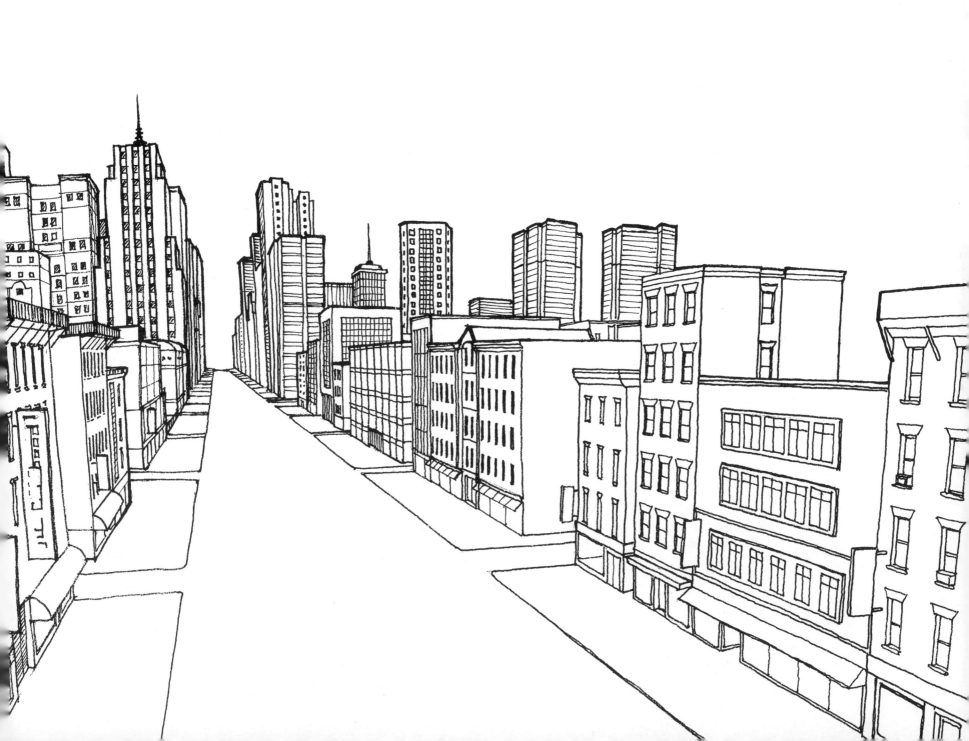

recycled materials

這些建築物全都是用**回收材料**打造建築的紋理。

宣言屋 **Manifesto House**，木托架　庫拉卡維　智利
詹姆斯和毛 James & Mau 建築事務所為生態建商
因菲尼斯基Infiniski設計，2009

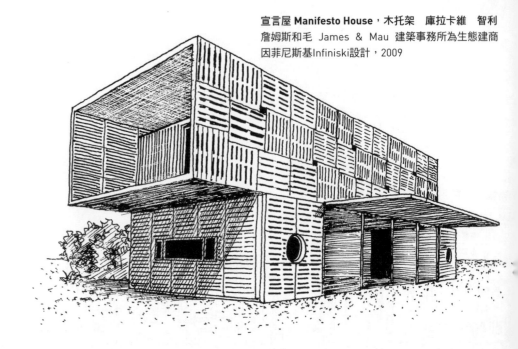

短暫幸福館 **Pavilion of Temporary Happiness**，三萬三千個啤酒箱
布魯塞爾　比利時
SHSH建築事務所/V＋，2008

用廢棄產品設計一棟簡單的房子或亭子，並將草圖畫出來⋯⋯

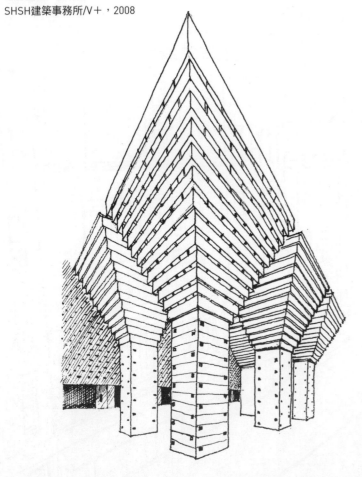

露西之家 **Lucy's House**，兩萬七千片方塊地毯　阿拉巴馬　美國
莫克比 Samuel Mockbee，鄉野工作室 Rural Studio，1997

笋霸瑪哈佛寺 Wat Pa Maha Chedi Kaew temple，
一百五十萬支啤酒瓶　四色菊府　泰國

Bauhaus

包浩斯設計學校1919年在德國成立，採取激進的做法，同時教導工藝和設計，希望能在藝術和科技之間創造嶄新的結合感。他們透過簡單的幾何造形來探索工業化的新技術。

將圓形、三角形和方形結合起來，創造出你自己的雕刻造形⋯⋯ ➽

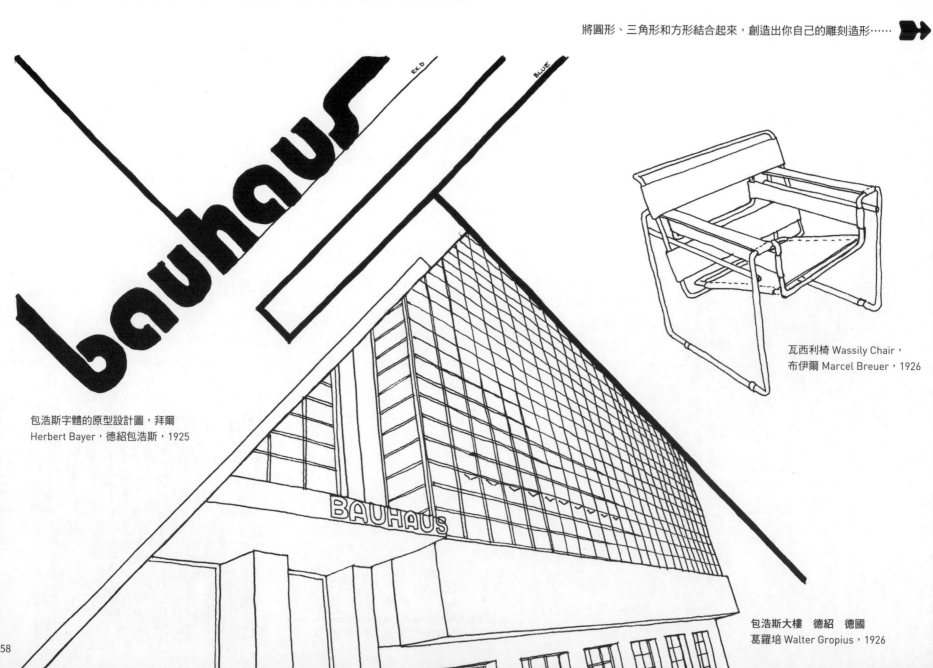

瓦西利椅 Wassily Chair，
布伊爾 Marcel Breuer，1926

包浩斯字體的原型設計圖，拜爾
Herbert Bayer，德紹包浩斯，1925

包浩斯大樓　德紹　德國
葛羅培 Walter Gropius，1926

遊行死者紀念碑　威瑪　德國
葛羅培，1922

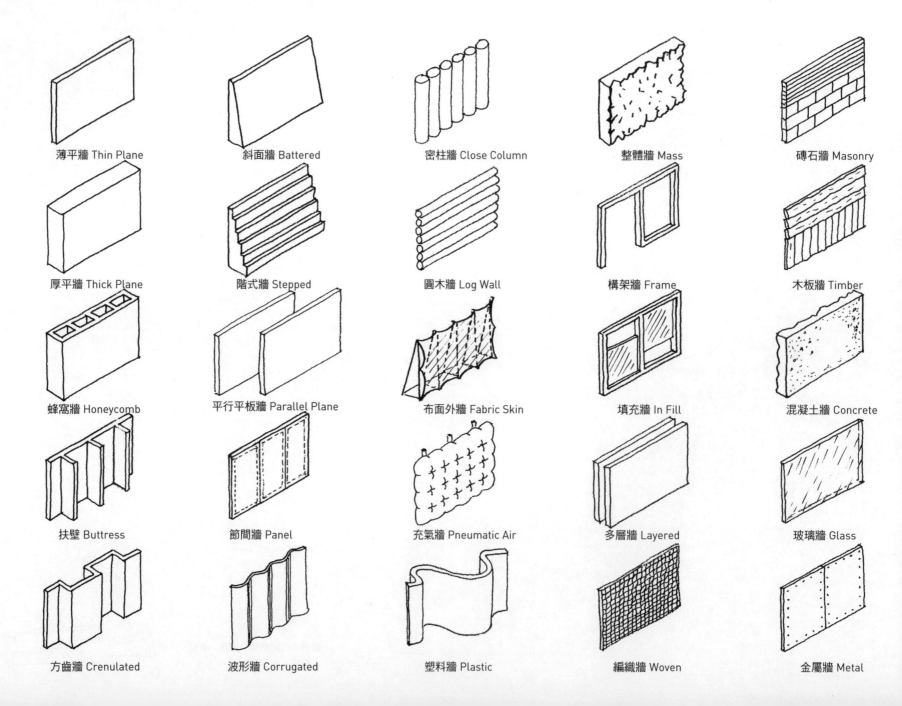

薄平牆 Thin Plane 斜面牆 Battered 密柱牆 Close Column 整體牆 Mass 磚石牆 Masonry

厚平牆 Thick Plane 階式牆 Stepped 圓木牆 Log Wall 構架牆 Frame 木板牆 Timber

蜂窩牆 Honeycomb 平行平板牆 Parallel Plane 布面外牆 Fabric Skin 填充牆 In Fill 混凝土牆 Concrete

扶壁 Buttress 節間牆 Panel 充氣牆 Pneumatic Air 多層牆 Layered 玻璃牆 Glass

方齒牆 Crenulated 波形牆 Corrugated 塑料牆 Plastic 編織牆 Woven 金屬牆 Metal

設計一些牆面，把構造和材料考慮進去……

Sculptural curvilinear walls

厚薄不一、**宛如雕塑一般的曲線牆面**，以及厚重的懸挑屋頂，這些都是廊香教堂
（Chapel of Notre Dame du Haut）的設計特色。

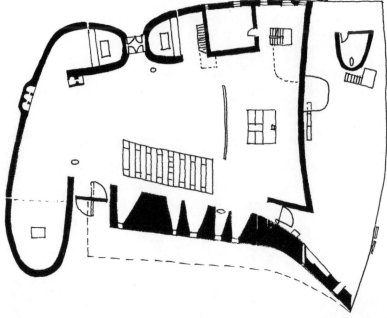

運用不同的牆面厚度設計一座小教堂，並將草圖畫出來……

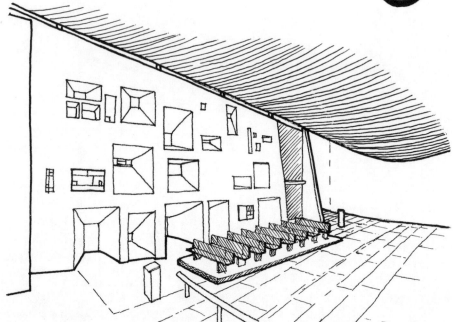

高地聖母禮拜堂　廊香　法國
柯比意，1954

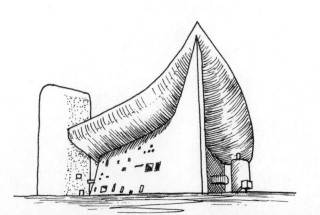

'A House is a Machine for Living in'

「住宅是居住的機器。」——柯比意

設計一棟受到機器影響的住宅，
並將剖面圖畫出來……

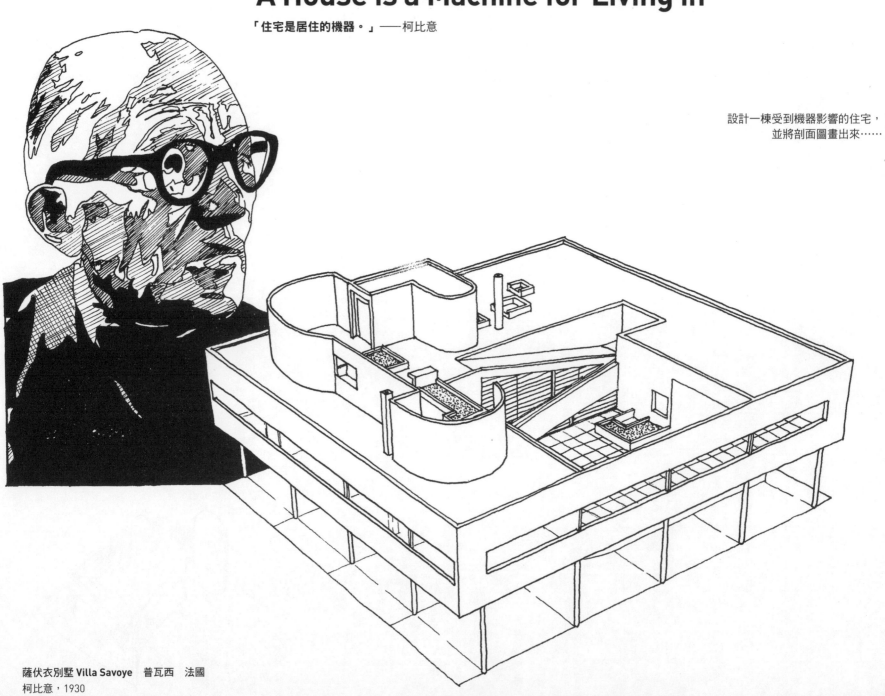

薩伏衣別墅 Villa Savoye　普瓦西　法國
柯比意，1930

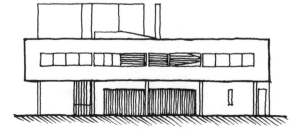

columns 這五根圓柱代表了古典建築的五種主要柱式：

托斯坎式（Tuscan）、多利克式（Doric）、愛奧尼亞式（Ionic）、科林斯式（Corinthian），
以及複合式（Composite）。

設計你自己的圓柱······ ➡

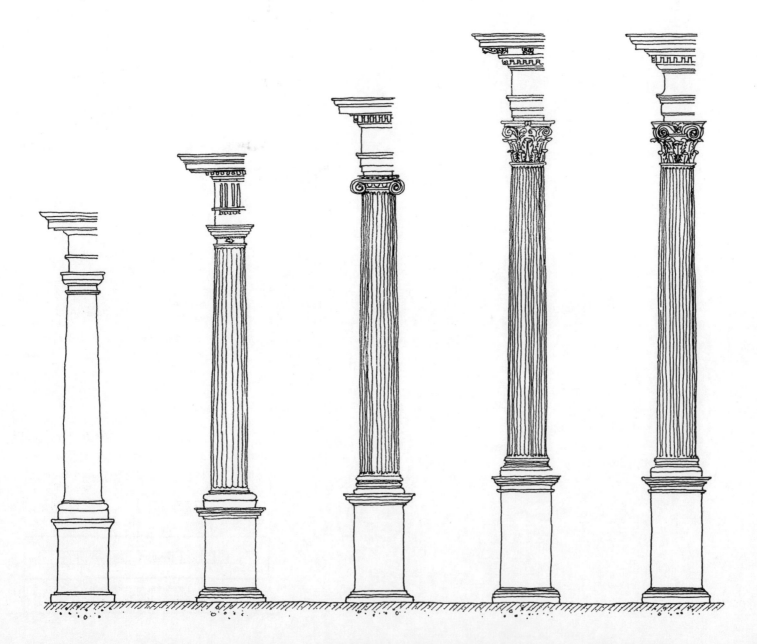

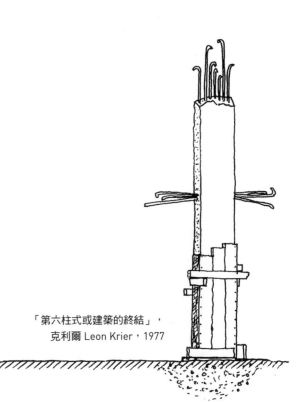

「第六柱式或建築的終結」，
克利爾 Leon Krier，1977

contemporary columns

這裡有一些**當代的柱子設計**，可以看出屋頂的重量如何透過柱子轉移到基地上。試著畫出你自己的版本。

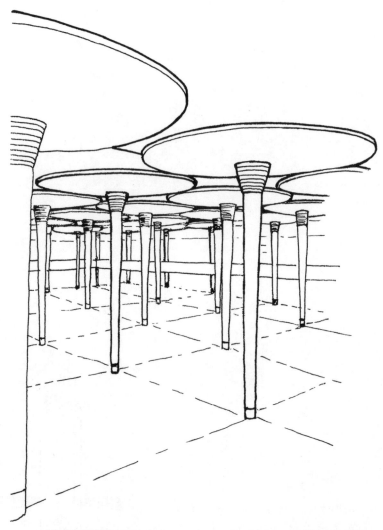

莊臣行政大樓 Johnson Wax Administration Building　威斯康辛　美國
萊特 Frank Lloyd Wright，1939

史坦斯特機場 **Stansted Airport** 　倫敦　英國
佛斯特建築事務所 Foster+Partners，1991

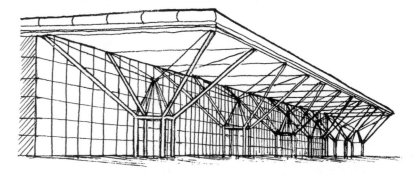

columns and beams

這裡有一些範例，把**柱和樑**當成同一個元素。你可以從這裡發展出什麼樣的構想呢？

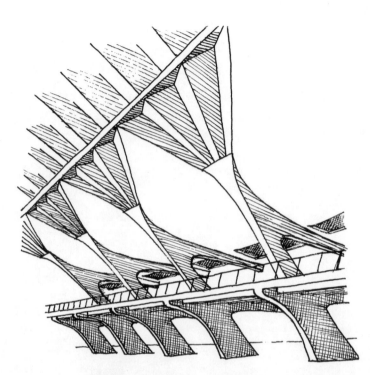

展覽廳 **Exhibition Hall**　杜林　義大利
奈爾維 Pier Luigi Nervi，1949

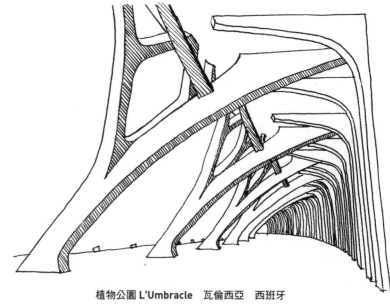

植物公園 **L'Umbracle**　瓦倫西亞　西班牙
卡拉特拉瓦 Santiago Calatrava，1998

corner house

這張比較研究圖的主題是**邊角屋**的解決方案，由盧森堡建築師克利爾繪製。

這裡一共畫出24種解決方案，你還能添加幾種不一樣的做法呢⋯⋯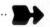

Kinetic buildings 1 動態建築1

滑動住宅（Sliding House）是dRMM建築事務所設計的，一個可以滑動的木板外殼，滑開後就可露出裡面的透明內層。外殼安裝在軌道上，由光電太陽能板提供動力，可以整個移開，讓房子享受最大程度的日照，沒太陽時再滑回來，將熱氣保留住。

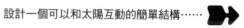

設計一個可以和太陽互動的簡單結構……

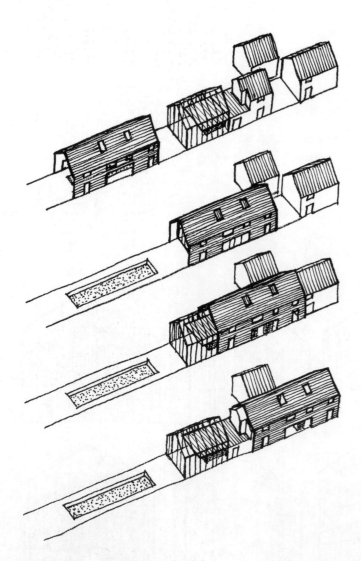

滑動住宅　蘇福克　英國
dRMM建築事務所，2009

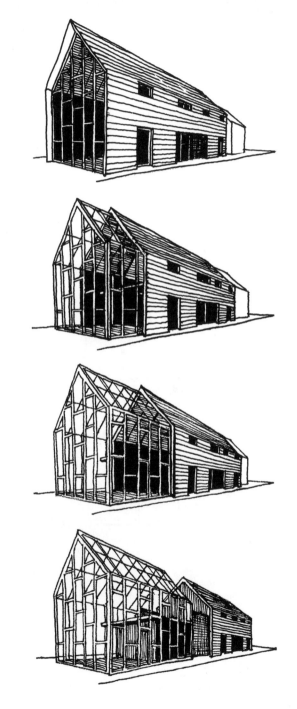

Kinetic buildings 2 動態建築2

這個範例是一棟「永遠變個不停」的房子。建築的概念是一個簡單的木材盒子,可以
轉動翻摺,露出裡面的模樣。「機動瞭望台」(GucklHupf)是一個沉思的空間,也是
演奏音樂和朗讀詩歌的地方。

運用相同的轉動和摺疊原理,
設計你自己的表演空間……

 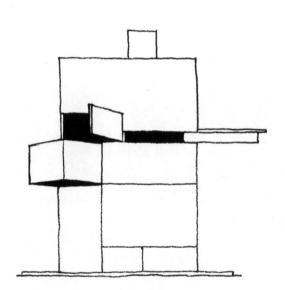 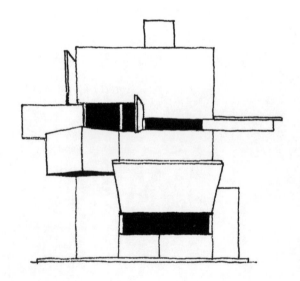

機動瞭望台　月湖　奧地利
翁德 Hans Peter Wörndl,1993

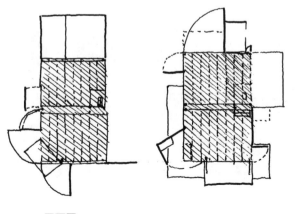

平面圖

The Triangular Lodge

三角寓所是一棟裝飾性建築（folly），設計這棟房子是為了表明建築師對羅馬天主教的忠誠信念，三這個數字，是用來象徵三位一體（Trinity）。

這個數字遍布在整棟建築裡：3層樓、3扇三葉窗、每邊各有3座三角形山牆、三角形平面等等。

設計你自己的裝飾性建築，
用一個數字、圖案、形狀或比例系統做為基礎……

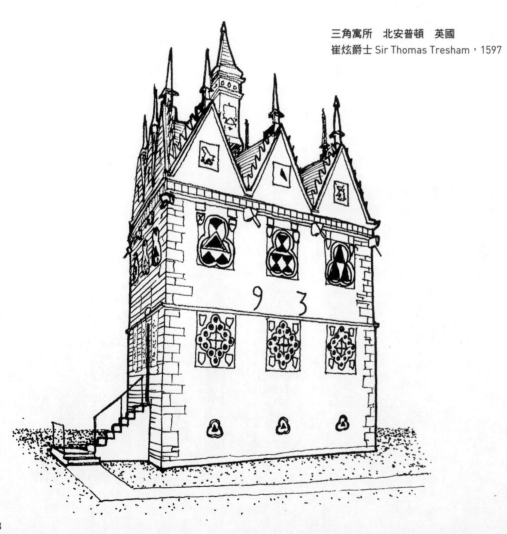

三角寓所　北安普頓　英國
崔炫爵士 Sir Thomas Tresham，1597

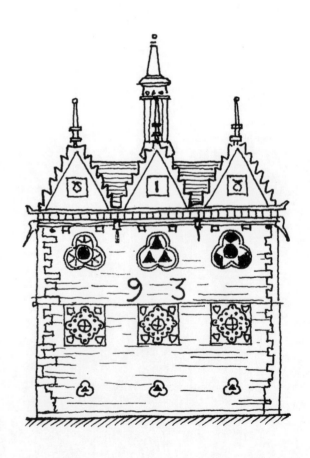

平面圖

這是巴黎最大的公園之一，它的設計是在方格子上面擺放很多座 **follies** 裝飾性建築。
建築師用這35座裝飾性建築將公園空間組織起來，還可以替遊客指引方向。這些裝飾性建築全都
設計成紅色框格的不同組合，有些框格是空的，以後可做為功能性空間或是活動性空間。

用一個框格為起點，設計一棟現代風格的裝飾性建築……

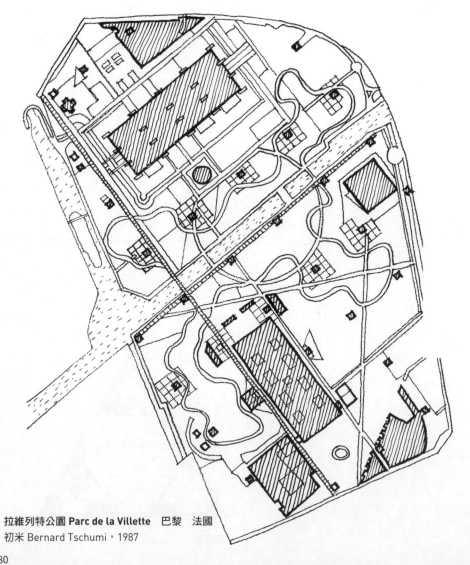

拉維列特公園 **Parc de la Villette**　巴黎　法國
初米 Bernard Tschumi，1987

這裡有一些奇特的**樹屋**。tree houses

把森林的其他部分畫出來，然後將你設計的樹屋放在裡頭……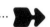

生態蠶繭 **Ecocoons**，柯洛斯 Mathieu Collos，2009

高過庵茶屋　日本
藤森照信 Terunobu Fujimori，20

黃色樹屋 Yellow Treehouse 奧克蘭　紐西蘭
太平洋環境建築事務所 Pacific Environment Architects，2009

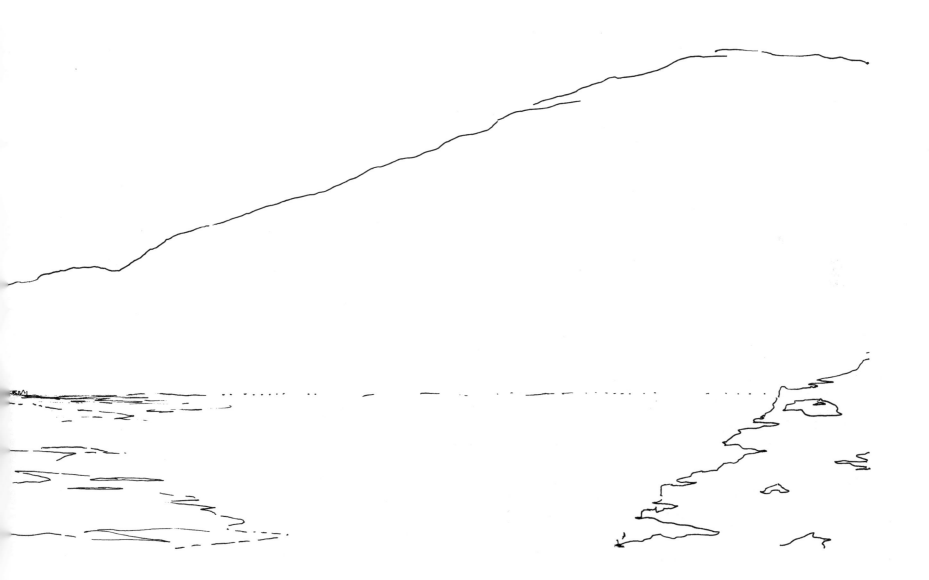

surreal house

這棟**超現實住宅**位於英國的牛津，有一條7.5公尺長的假鯊魚插進它的屋頂。這件作品是在1986年長崎原爆紀念日那天落成。

替一棟發生過特殊事件的傳統建築物（也許就是你家），
畫上一些超現實風格的圖像……

「海汀頓鯊魚」 The Headington Shark 雕像，
巴克利 John Buckley，1986

柯斯塔維德飛機旅館 The Airplane Hotel
哥斯大黎加，2010

private island

你的有錢客戶想在他的**私人小島**上蓋一間房子，但他拿不定主意要蓋在哪裡？想想看，哪裡會有很棒的視野，還有太陽和風是從哪個方向吹照過來。

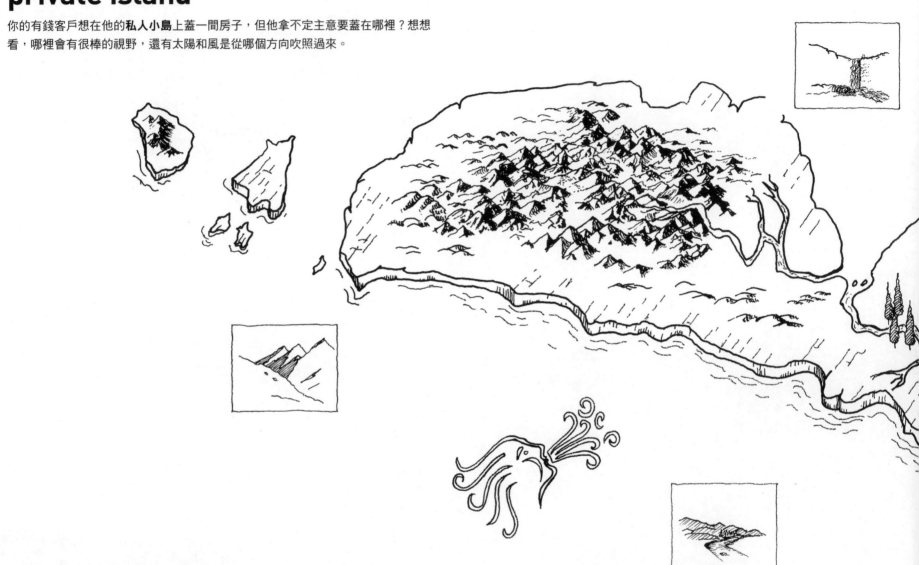

還有瀑布旁邊……

在河邊畫一棟房子……

或是在山裡面……

Constructivist

構成主義（Constructivism）運動是在1917年大革命後於俄國出現。它的目標是要打
造一種美學，將俄國的工業新力量反映出來。例如「塔特林紀念碑」（Tatlin Tower）
就是用鋼鐵打造的，用來歌頌二十世紀的工業化發展。

利用可以反映當前時代的材料和造形，
為二十一世紀設計一座新的紀念碑……

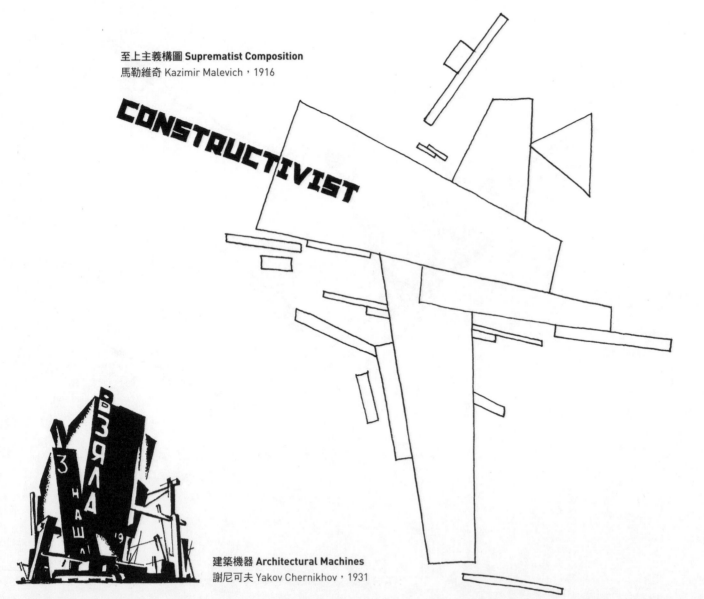

至上主義構圖 Suprematist Composition
馬勒維奇 Kazimir Malevich，1916

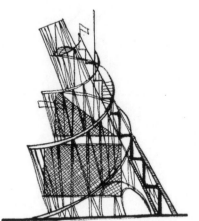

第三國際紀念碑
The Monument to the Third International
塔特林 Vladimir Tatlin，1919

建築機器 Architectural Machines
謝尼可夫 Yakov Chernikhov，1931

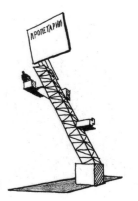

列寧論壇 **Lenin Tribune**，利西茨基 El Lissitzsky，1920

iconic buildings 將下面這些**經典建築**畫完……

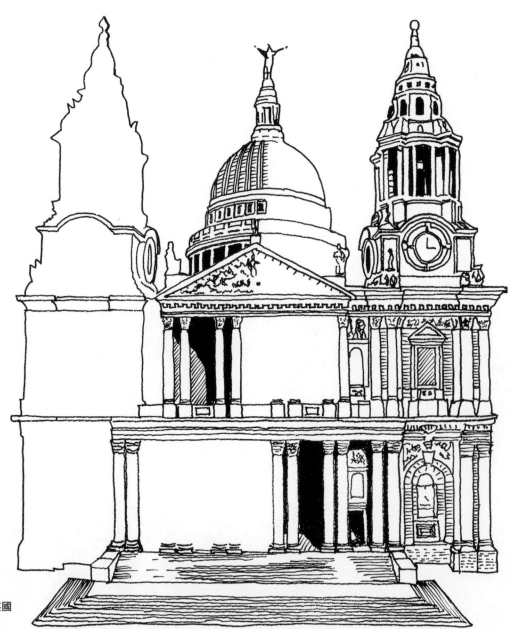

聖保羅大教堂 **St Paul's Cathedral** 倫敦 英國
雷恩爵士 Sir Christopher Wren，1710

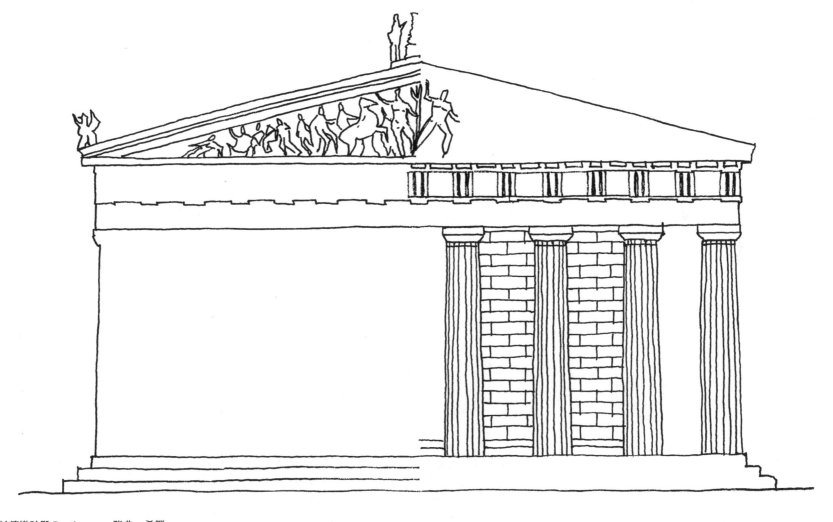

帕德嫩神殿 Parthenon　雅典　希臘
伊特提諾斯和卡利克拉特斯 Iktions and Kallikrates，西元前432

'servant' and 'served'

將建築物區分成 **「服務性」** 和 **「使用性」** 空間的想法，是由美國建築師路康（Louis Kahn）在1950年代提出的。路康研究蘇格蘭的城堡，發現一些小空間，像是樓梯以及烹調梳洗的區域等等，都隱藏在牆壁裡面，看起來像是一群僕人在為主要的共同空間提供服務。

右頁這四棟建築都是路康設計的，請在平面圖上將服務性空間塗上顏色。試試看，你能不能分辨出其他建築物裡的服務性空間和使用性空間……

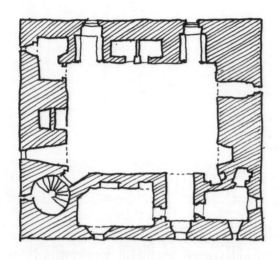

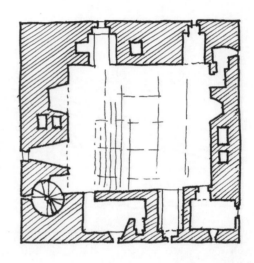

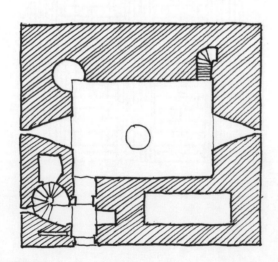

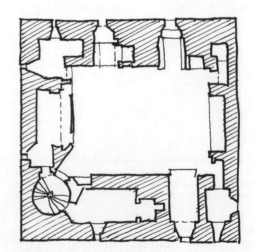

特倫頓公共浴場 Trenton Bath House，1955

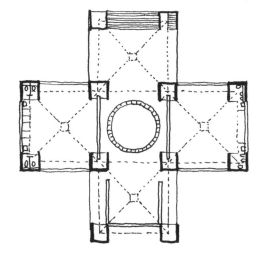

耶魯大學英國藝術中心
Yale Center for British Art，1974

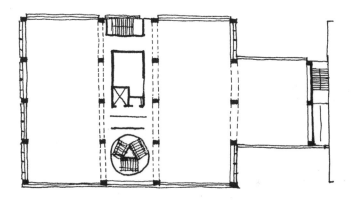

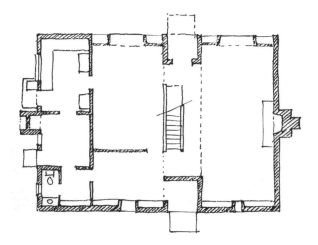

艾歇里克住宅 Esherick House，1961

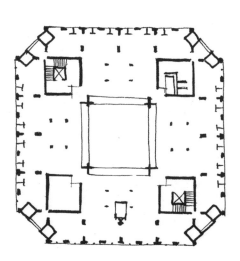

菲利普斯艾克瑟特學院圖書館
Phillips Exeter Academy Library，1971

glasses

很多著名的建築師都**戴眼鏡**。

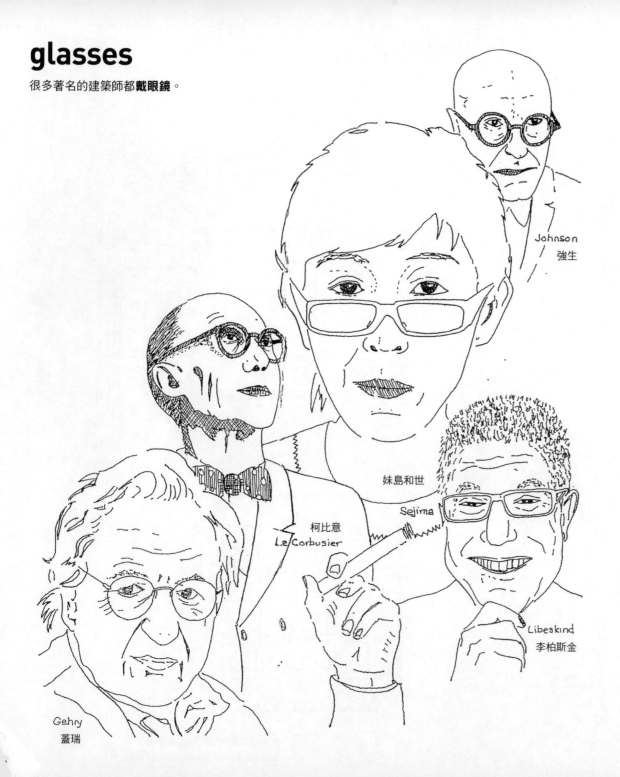

Johnson
強生

妹島和世
Sejima

柯比意
Le Corbusier

Libeskind
李柏斯金

Gehry
蓋瑞

為你自己設計一件新的臉部家具。
把設計好的眼鏡剪下來，貼在硬卡紙上，
戴著你設計的眼鏡做下一道題目⋯⋯

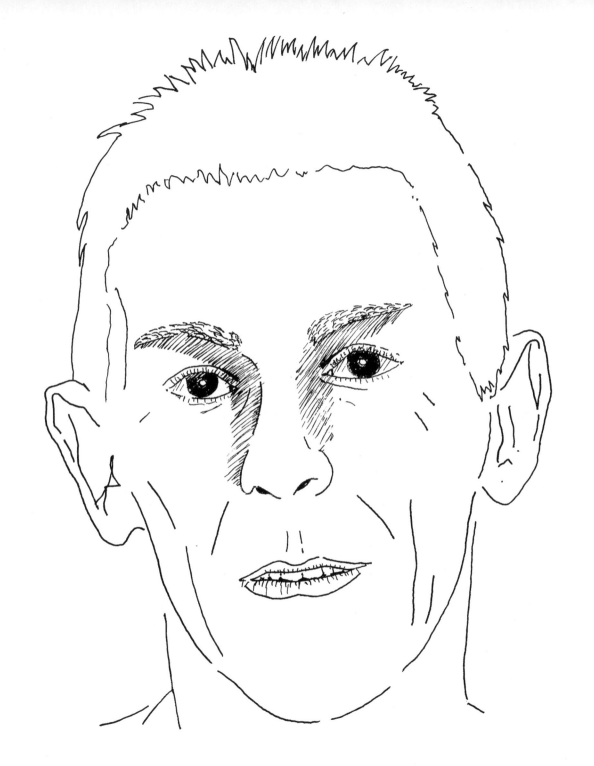

design a 'new look'

你接獲指派，要為英國女王在倫敦的住所白金漢宮，設計一個「**新外觀**」。

利用這張輪廓圖當背景，打造你的新設計⋯⋯

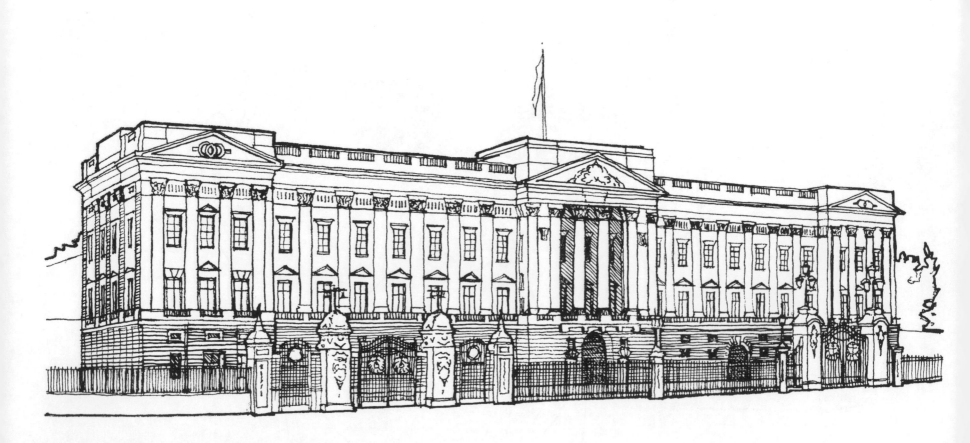

白金漢宮 Buckingham Palace 西敏市 英國
納許 John Nash，1820年代

duck or decorated shed

建築師范裘利（Robert Venturi）、布朗（Denise Scott Brown）和伊仁諾（Steven Izenour）在1972年出版了《向拉斯維加斯學習》（Learning form Las Vegas）一書，根據書中的說法，建築物若不是**鴨子**就是**裝飾的棚架**。「鴨子」（根據紐約一家鴨子造形的鴨蛋店命名）指的是，可以從建築物本身的造形看出它的功能與目的。「裝飾的棚架」則是一種通用的造形，只能根據上面的招牌和裝飾來辨認它的目的。

畫出你自己的「鴨子」建築和「裝飾的棚架」建築，分別用造形和招牌將建築物的用途表現出來……

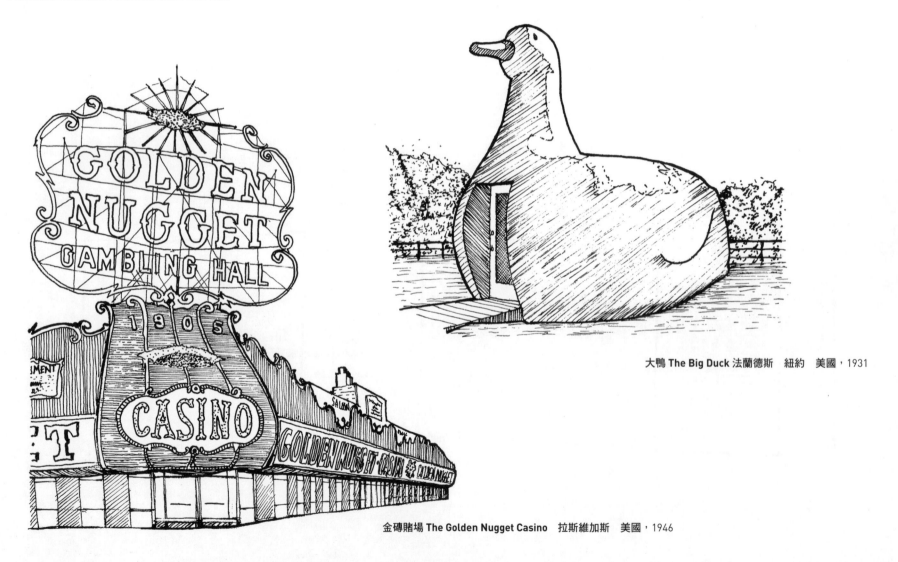

大鴨 **The Big Duck** 法蘭德斯　紐約　美國，1931

金磚賭場 **The Golden Nugget Casino**　拉斯維加斯　美國，1946

拷貝范裘利與布朗的草圖
〈我是一棟紀念館〉，1972

sports stadia

現代風格的**體育館**為「鴨子」或「裝飾的棚架」提供很好的範例。不過，有些時候，它們既是鴨子也是裝飾的棚架。那麼，下面這些體育館究竟是「鴨子」或「裝飾的棚架」或兩者都是呢？

將這樣的想法記在心裡，畫出一些體育館的草圖……

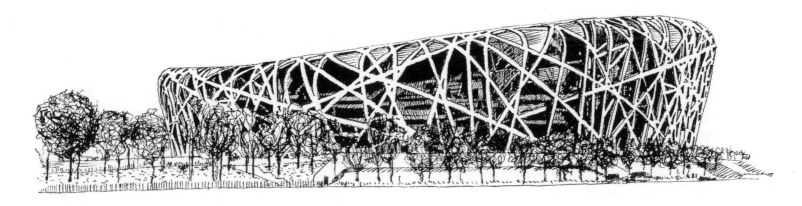

國家體育館（俗稱「鳥巢」）北京　中國
赫佐格與德穆隆 Herzog and de Meuron，2008

聖尼古拉體育館 Stadio San Nicola　巴里　義大利
皮亞諾，1990

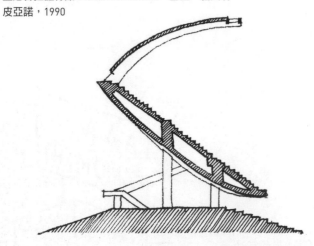

國立體育館提案　日本
哈蒂，2019

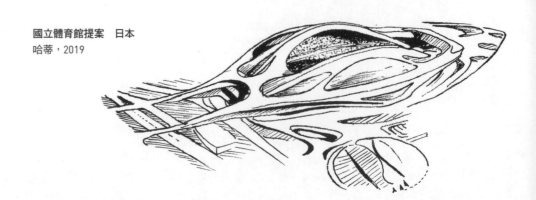

安聯競技場 Allianz Arena　慕尼黑　德國
赫佐格與德穆隆，2005

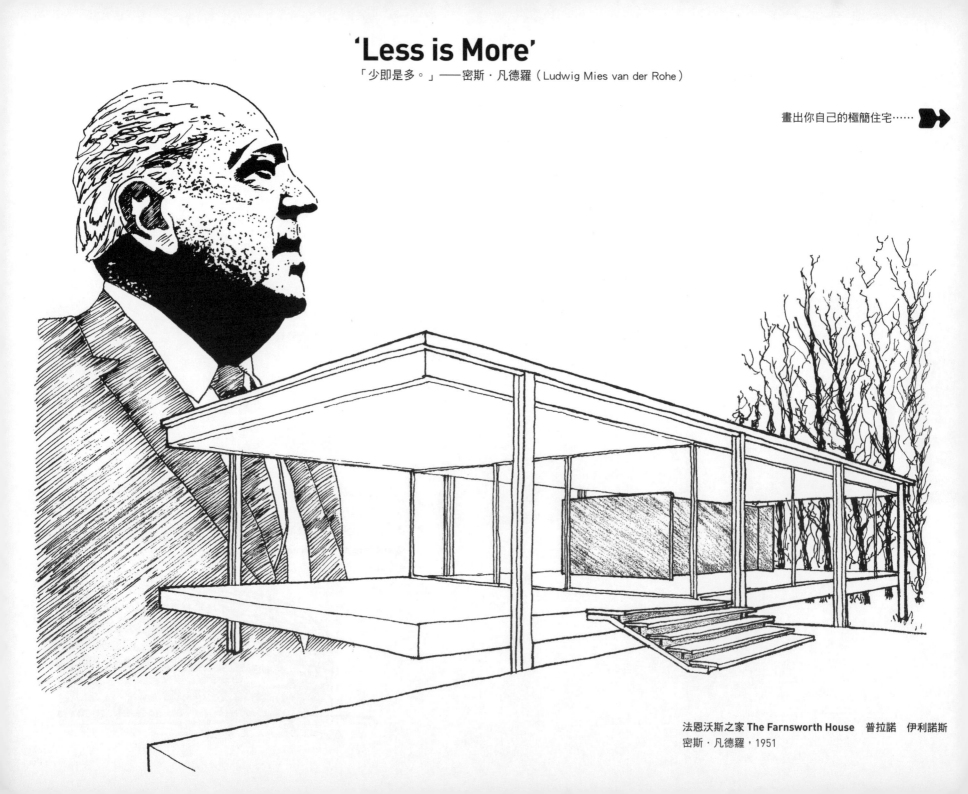

'Less is More'

「少即是多。」——密斯‧凡德羅（Ludwig Mies van der Rohe）

畫出你自己的極簡住宅⋯⋯ ▶

法恩沃斯之家 The Farnsworth House　普拉諾　伊利諾斯
密斯‧凡德羅，1951

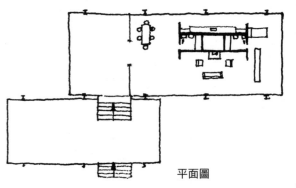

平面圖

Berlin Building Exhibition

這是1931年，密斯・凡德羅和芮克（Lilly Reich）為**柏林建築展**設計的一棟住宅的平面圖。

把主要的家具和設備畫在平面圖上，讓讀者可以看出你想在哪塊空間裡煮飯、用餐、梳洗、睡覺、唸書和放鬆⋯⋯

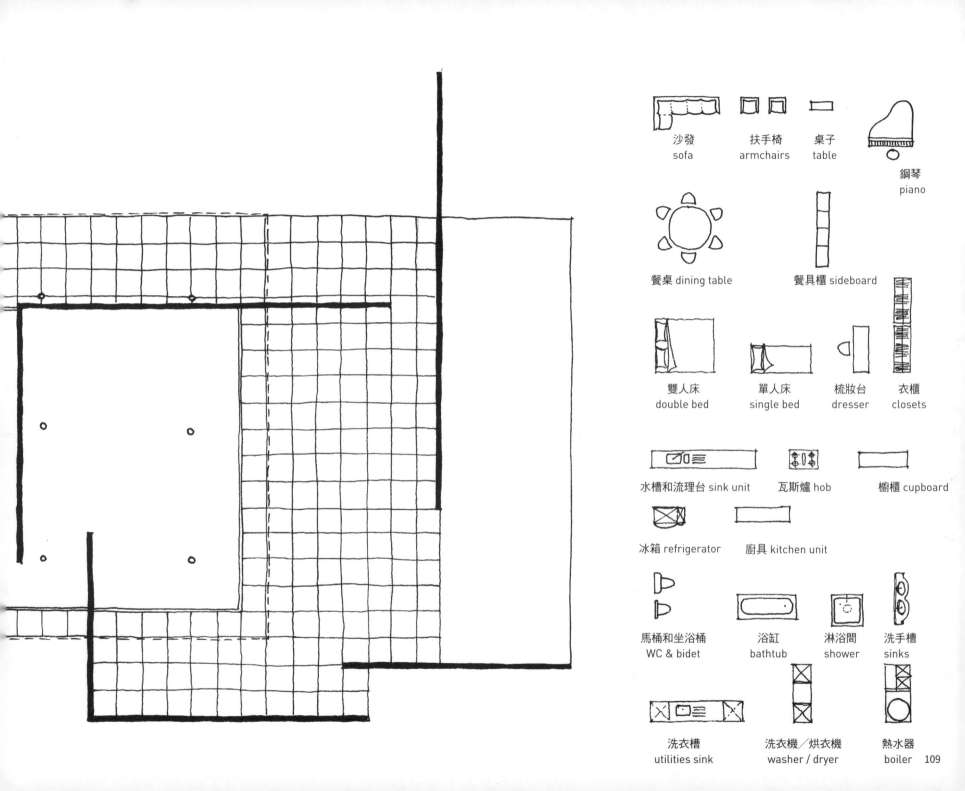

沙發
sofa

扶手椅
armchairs

桌子
table

鋼琴
piano

餐桌 dining table

餐具櫃 sideboard

雙人床
double bed

單人床
single bed

梳妝台
dresser

衣櫃
closets

水槽和流理台 sink unit

瓦斯爐 hob

櫥櫃 cupboard

冰箱 refrigerator

廚具 kitchen unit

馬桶和坐浴桶
WC & bidet

浴缸
bathtub

淋浴間
shower

洗手槽
sinks

洗衣槽
utilities sink

洗衣機／烘衣機
washer / dryer

熱水器
boiler 109

curvilinear stairs

這裡有一些**螺旋梯**的範例。

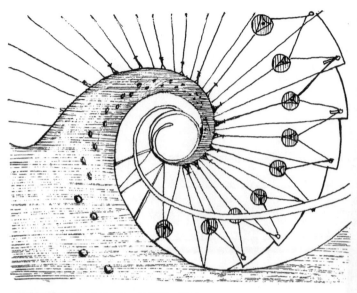

蛋屋 Casa dels Ous　十字塔　西班牙
馬利亞茹若爾 Josep Maria Jujol，1916

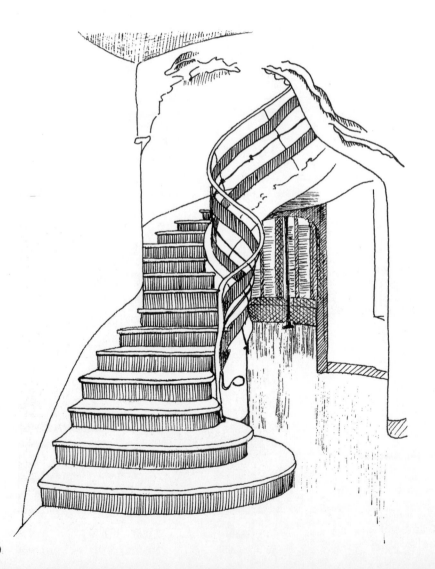

約瑟夫旅館 Hotel Josef　布拉格　捷克
雅露琪娜 Eva Jiricna，2002

利用圓圈和曲線設計一些樓梯的草圖……

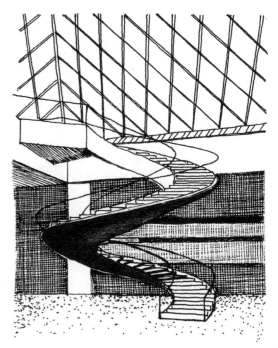

羅浮宮玻璃金字塔　巴黎　法國
貝聿銘 I.M. Pei，1989

innovative stairs

這兩座風格**創新的樓梯**是為倫敦一棟住宅設計的，一座與入口玄關的長椅結為一體，
另一座則是由儲物空間層層相疊，連接上方的床鋪。

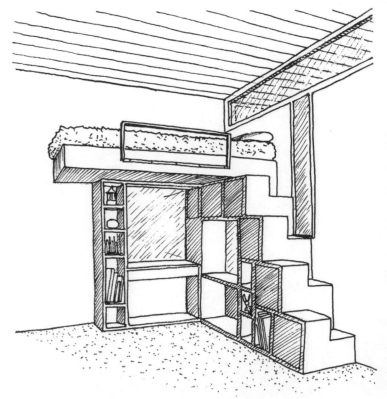

鎮屋 **Town House**　倫敦　英國
譚卡波凱特建築事務所 Tankard Bowkett，2001

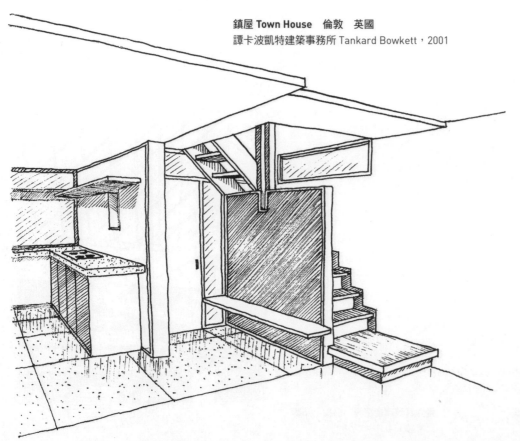

為這兩個空間畫出你的構想⋯⋯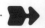

112

display staircase

威尼斯奧利維蒂展示館（Olivetti Showroom）這個具有**陳列功能的樓梯間**，看起來像
是漂浮在空間中，為展出商品提供了一個中心點。

你會替這個夾層空間設計怎樣的樓梯呢？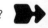

奧利維蒂展示館樓梯間　威尼斯　義大利
史卡帕 Carlo Scarpa，1958

'pet architecture'

犬吠工作室發明了「**寵物建築**」（pet architecture）這個名詞，用來形容蓋在大建築旁邊的剩餘空間裡的小建築。如果要在這棟外號「醃黃瓜」（the Gherkin）的建築物旁邊蓋一座寵物建築，你覺得用薰牛肉三明治比較好呢？還是芥末罐比較好呢？

選一棟世界知名的建築物，然後替它設計一隻「寵物」……

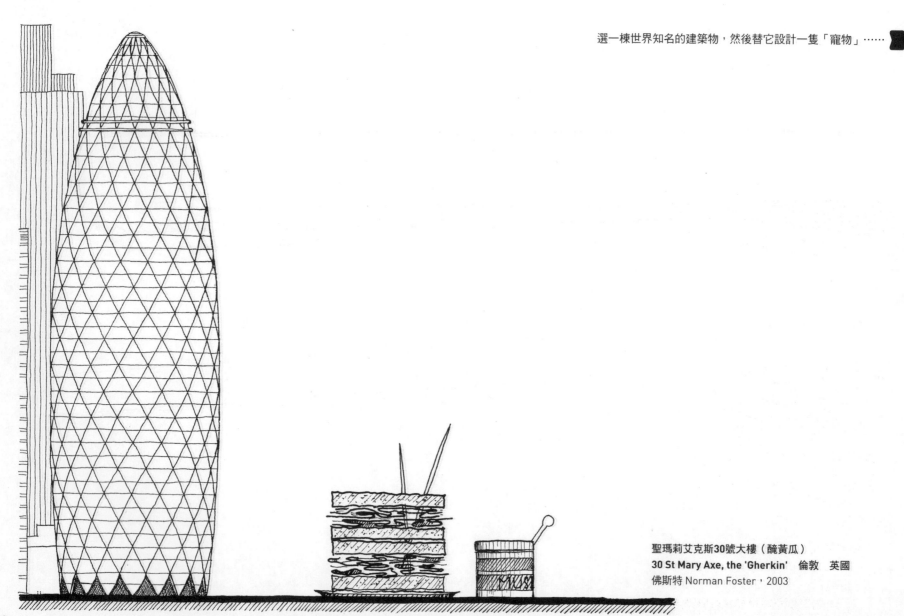

聖瑪莉艾克斯30號大樓（醃黃瓜）
30 St Mary Axe, the 'Gherkin'　倫敦　英國
佛斯特 Norman Foster，2003

Tonkin Liu

2004年，建築師劉湯金設計並打造了一件位於山頂的聲音雕刻，俯瞰英國蘭開夏（Lancashire）的伯恩萊（Burnley）小鎮。這是一件互動設計，並根據格林童話故事取名為「歌唱鈴鈴樹」（Singing Ringing Tree）。

設計一件可以互動的雕刻作品，並為它取一個適合的名字……

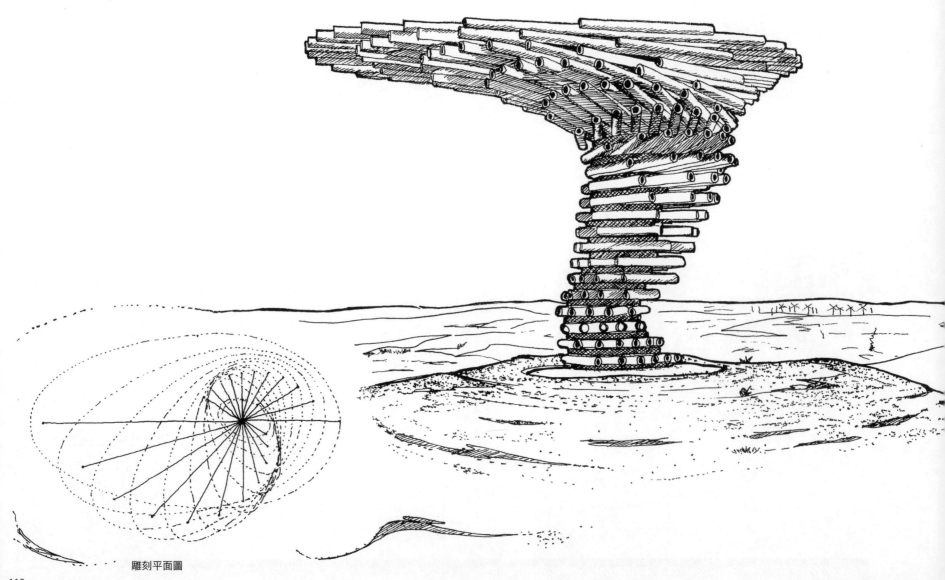

雕刻平面圖

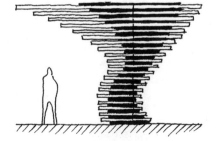

Fluid and dynamic

流線動感的草圖風格，是德國表現主義建築師孟德爾松（Erich Mendelsohn）發展出來的。
從左邊這幾張愛因斯坦塔（Einstein Tower）的草圖，可以看出這棟建築物的造形是怎麼演化出來的。

用畫筆、墨水筆和繪圖筆，替你自己設計的小塔樓畫一些草圖，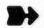
將構想的發展過程呈現出來……

愛因斯坦塔　波茨坦　德國
孟德爾松，1921

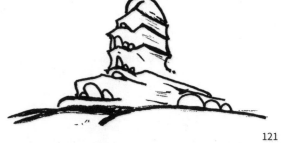

下面這些建築物全都有**奇特的煙囪**。unusual chimneys

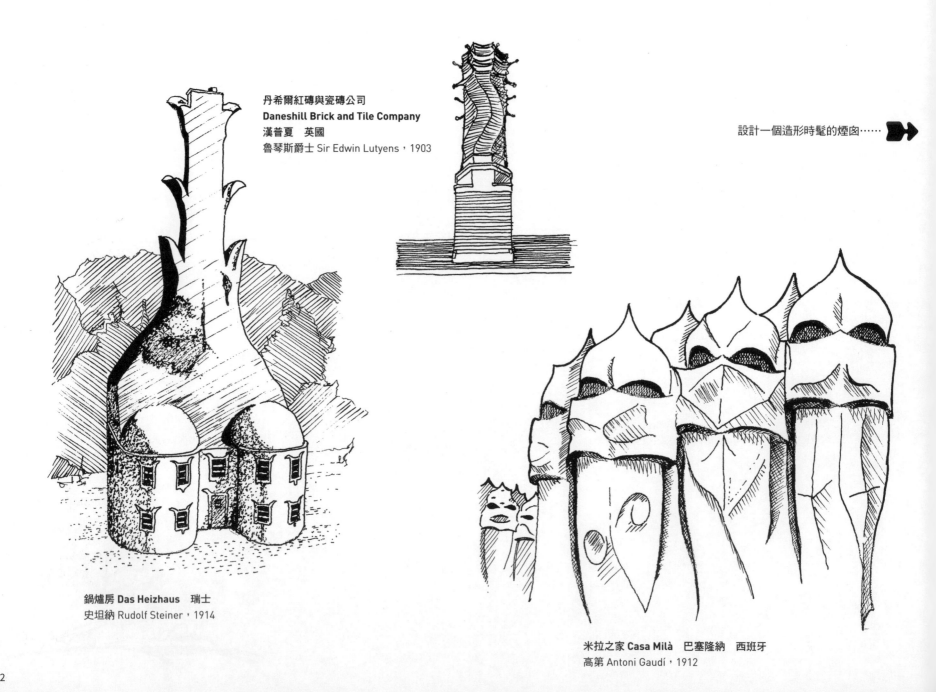

丹希爾紅磚與瓷磚公司
Daneshill Brick and Tile Company
漢普夏 英國
魯琴斯爵士 Sir Edwin Lutyens，1903

設計一個造形時髦的煙囪⋯⋯ ▶▶

鍋爐房 **Das Heizhaus** 瑞士
史坦納 Rudolf Steiner，1914

米拉之家 **Casa Milà** 巴塞隆納 西班牙
高第 Antoni Gaudí，1912

奎爾宮 Palau Güell　巴塞隆納　西班牙
高第，1890

Borneo-Sporenburg

阿姆斯特丹東邊的**婆羅與施波倫柏小半島**住宅計畫，是由西八建築事務所（West 8 Architects）提出構想，邀請許多建築師以5公尺寬12公尺長的小塊基地為單位，設計各種連棟公寓。

在下面的空隙處設計你的住宅，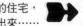
並把面對運河的立面畫出來……

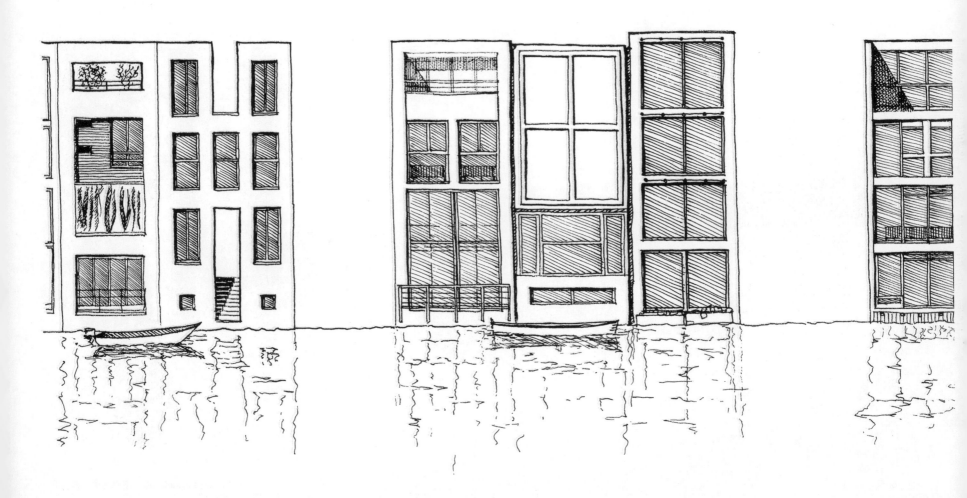

124

spiral-shaped house

這棟**螺旋形的住宅**，是由美國建築師高夫（Bruce Goff）設計的，將植物、池塘和周圍的鄉野全都帶入室內。

設計一棟螺旋形的房子⋯⋯

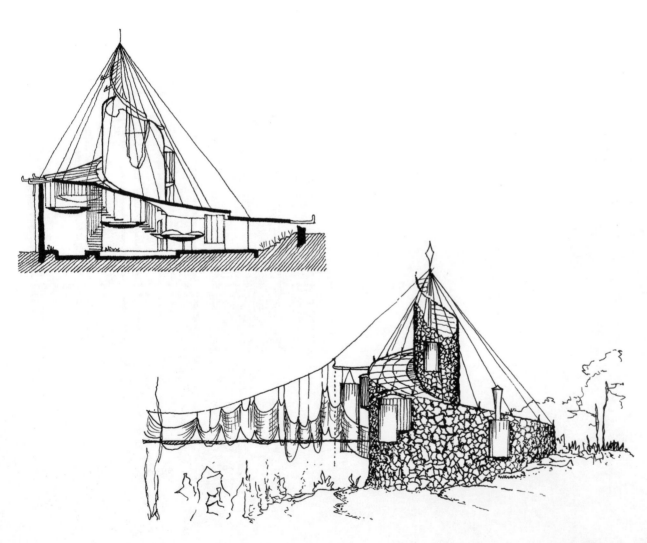

貝文格之家 **Bavinger House** 奧克拉荷馬 美國
高夫，1955

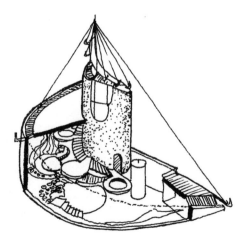

entrance

設計一棟建築時，入口是個重要的考慮因素。這道門檻不僅提供一條進入室內空間的
路徑，也代表了庇護、安全、功能、地位和富裕。

蘇林珠寶店 Schullin Jewellery Shop
維也納　奧地利
霍倫 Hans Hollein，1974

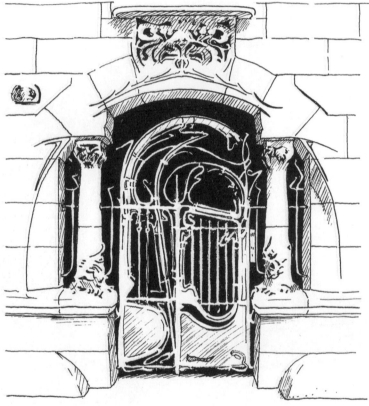

為你附近的一棟建築物重新設計新的入口，並將草圖畫出來⋯⋯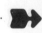

貝宏吉公寓 Castel Béranger　巴黎　法國
吉馬 Hector Guimard，1898

范裘利母親住宅 Vanna Venturi House　賓州　美國
范裘利，1964

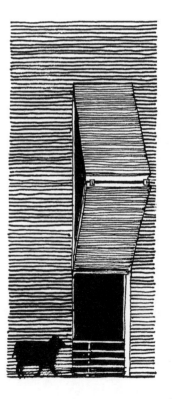

寵物農場 Petting Farm　阿梅爾　荷蘭
70F建築事務所，2008

door handle

設計**門把**時，要仔細思考舒適度、材料性、堅固度，以及風格樣式。

新藝術風格的門把和信箱
布魯塞爾

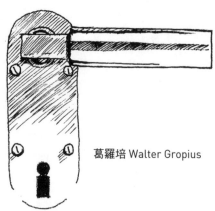

葛羅培 Walter Gropius

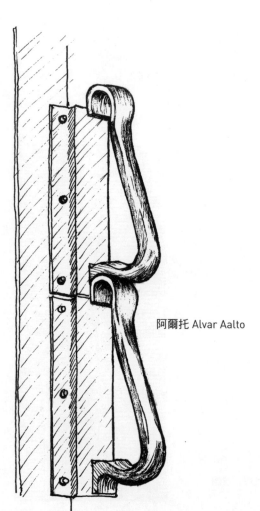

阿爾托 Alvar Aalto

阿爾托 Alvar Aalto

根據不同的情況設計各種款式的門把……

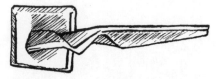

哈蒂 Zaha Hadid

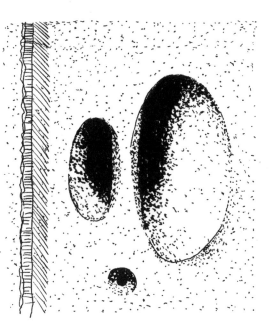

祖姆特 Peter Zumthor

許多建築師都曾經花時間設計**給動物使用的建築**。 buildings for animals.

從動物王國裡挑選一種動物，
然後為牠們設計新的住宅……

企鵝池 The Penguin Pool 倫敦　英國
盧貝特金的特克頓建築研究團體
Berthold Lubetkin's Tecton Architectural Group，1934

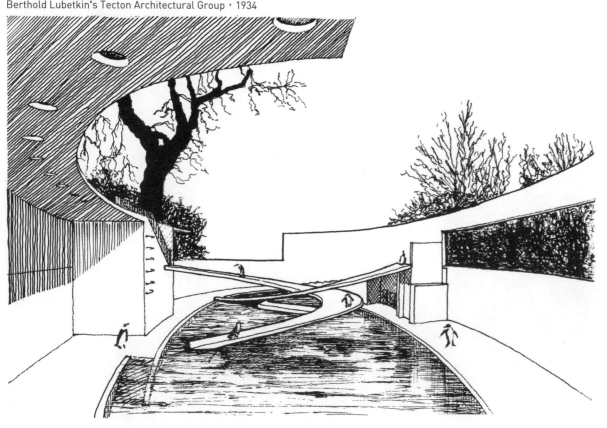

Gut Garkau 農場　德國
哈林 Hugo Häring，1926

大草原之家 The Savannah House 鹿特丹動物園　荷蘭
LAM建築事務所，2009

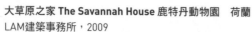

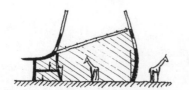

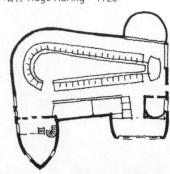

斯諾登百鳥園 **The Snowdon Aviary**
倫敦動物園　英國
普萊斯、紐比和瓊斯 Cedric Price, Frank Newby
and Anthony Armstrong Jones，1964

square house

這棟正方形的住宅，是美國建築師摩爾（Charles Moore）為自己設計的。
房子是用木頭蓋的，格局是正方形裡的一連串正方形。

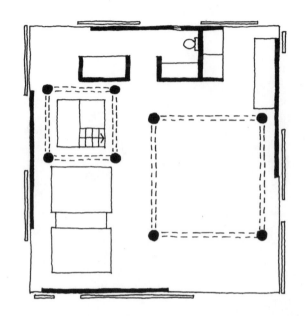

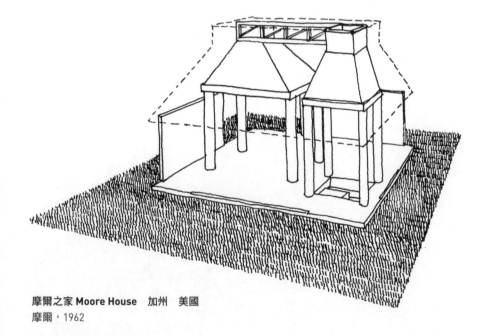

摩爾之家 **Moore House**　加州　美國
摩爾，1962

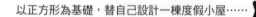

以正方形為基礎，替自己設計一棟度假小屋……➡️

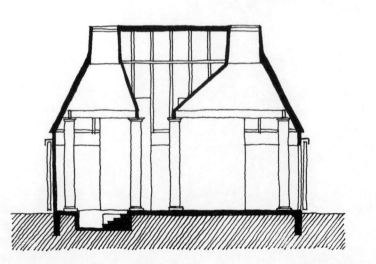

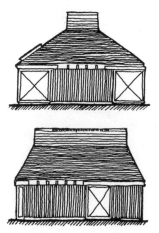

建築師總是喜歡在他們的設計裡探索 **rhythm and repetition** 節奏和重複的韻律，
並且樂此不疲。這兩座圖書館是由芬蘭建築師阿爾托設計的，可以看出他在扇形的閱覽區和長方形的行政區之間，做
了哪些幾何變化的處理。

運用這項原則設計一座小型的公共圖書館，
並將草圖畫出來……

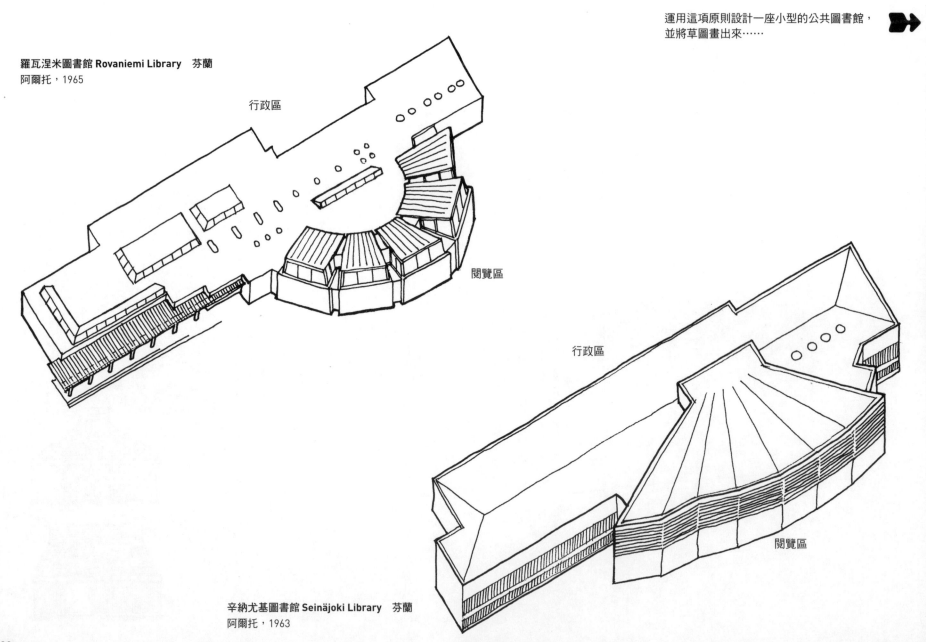

羅瓦涅米圖書館 Rovaniemi Library　芬蘭
阿爾托，1965

行政區

閱覽區

行政區

閱覽區

辛納尤基圖書館 Seinäjoki Library　芬蘭
阿爾托，1963

呈現節奏與重複原則的示意圖

Pompidou Centre

想像一下，如果有一天，龐畢度中心的主管單位決定，要把暴露在建築物外面的管線和服務性設施，也就是該棟建築物最有名的那些東西，全部清除掉，那麼，應該在原來的地方改放哪些替代品呢？

把你的構想畫在這塊乾淨的壁面上⋯⋯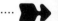

龐畢度中心　巴黎　法國
羅傑斯和皮亞諾 Richard Rogers and Renzo Piano，1977

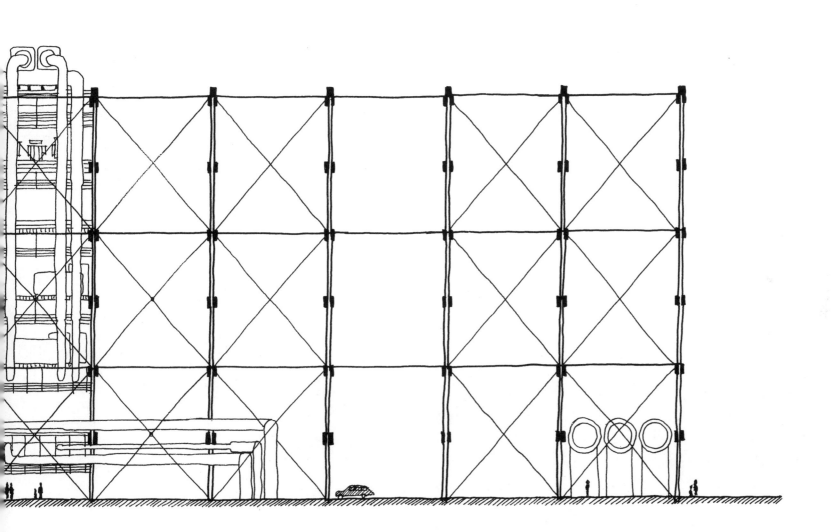

modern museums

許多**現代博物館**的造形，會把裡頭展示的作品內容顯露出來。下面這兩個範例，
表現出兩種非常不同的想法：其中一件作品是蓋在廢棄的碼頭區，建築師從雕塑
和周遭的環境取得靈感；另一件作品則是用強烈的手法，把猶太人在歷史上的苦
難掙扎呈現出來。

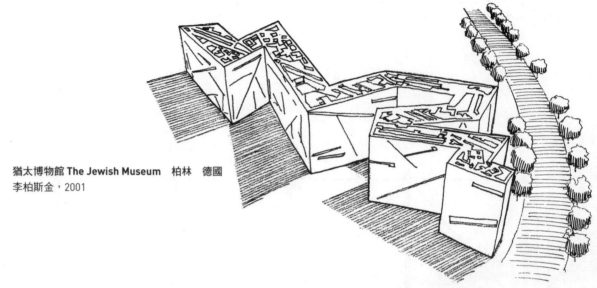

猶太博物館 The Jewish Museum　柏林　德國
李柏斯金，2001

古根漢美術館 The Guggenheim Museum　畢爾包　西班牙
蓋瑞，1997

決定博物館的展覽主題，並將你覺得
最能把展覽精神表達出來的建築造形畫出來⋯⋯

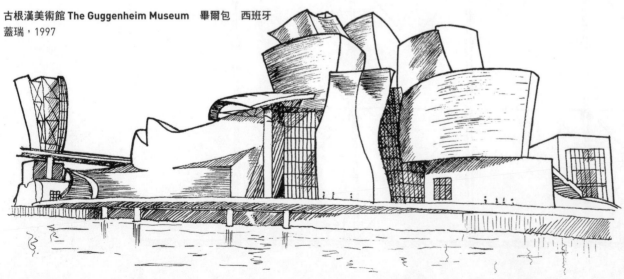

Classroom of the Future

這間可移動的**未來教室**，是2007年由戈里佛蘭斯頓建築事務所（Gollifer Langston Architects）設計的。可以用大貨車將它從一個地方載到另一個地方，提供工作站和視聽設備。

設計一個可以用標準貨車運送的移動式未來教室……⏩

未來教室 Classroom of the Future　倫敦　英國
戈里佛蘭斯頓建築事務所，2007

designs for dogs

我們挑選了一些建築師**替狗狗做的設計**，這些設計可以改變主人和寵物彼此之間的互動關係。

貴賓狗的「派拉蒙」鏡
葛契奇（Konstantin Grcic）設計

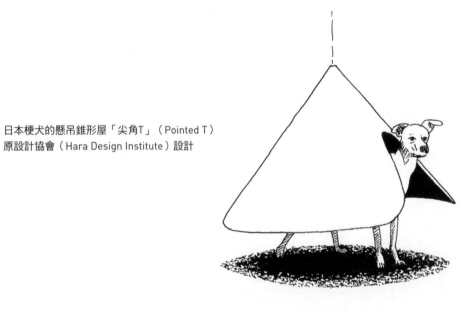

日本梗犬的懸吊錐形屋「尖角T」（Pointed T）
原設計協會（Hara Design Institute）設計

為家裡的其他寵物設計一些構想，
例如右邊這個掛在散熱器上的貓籃……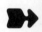

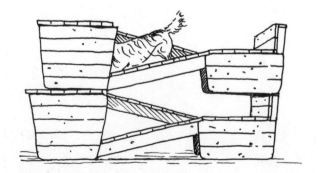

臘腸狗的斜坡，犬吠工作室

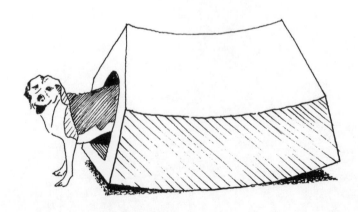

小獵犬的搖滾狗窩，MVRDV設計

circular house

這座**圓形屋**的原型是利用大量生產的航空科技和材料，加上創新的旋轉屋頂通風系統。

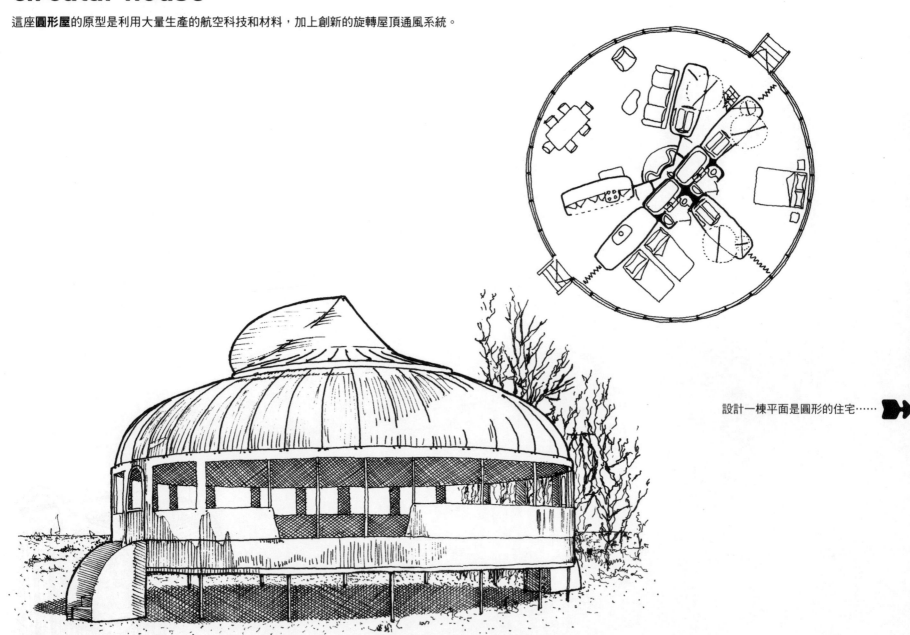

設計一棟平面是圓形的住宅⋯⋯ ▶▶

威奇塔屋 **Wichita House**　堪薩斯　美國
富勒 Buckminster Fuller，1947

146

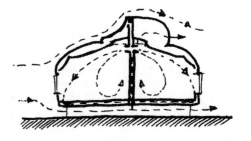

顯示屋頂通風系統空氣流動的示意圖

Incorporating water

将水融入環境設計，可以營造出戲劇性的效果，也能產生冷靜的效用。

畫出你知道的一個地方，比方說一座花園、某個室內空間
或是公共場所，然後在裡頭設計一處新水景…

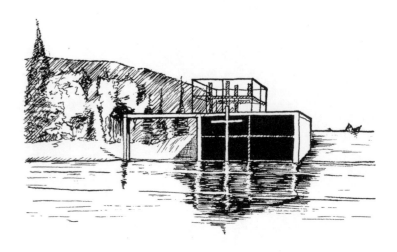

水之教堂　星野　日本
安藤忠雄 Tadao Ando，1988

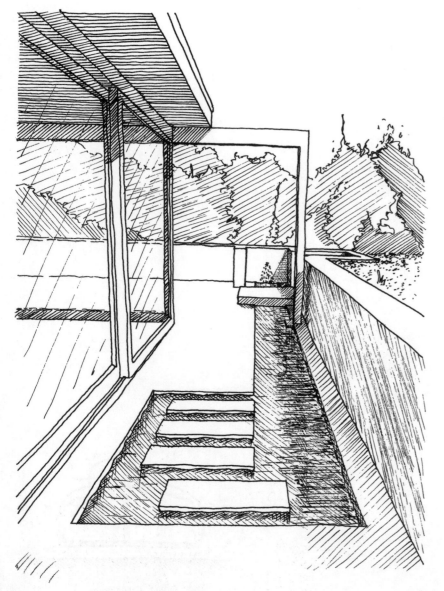

私人住宅　倫敦　英國
波凱特，2007

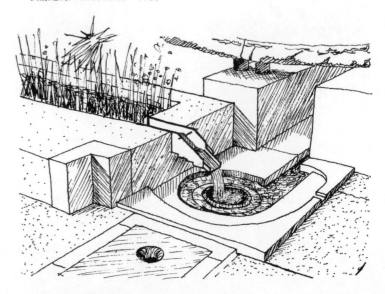

奎里尼基金會花園 Garden of the Fondazione Querini Stampalia　威尼斯　義大利
史卡帕，1963

戀人泉 **Fuente de los Amantes**　墨西哥
巴拉岡，1966

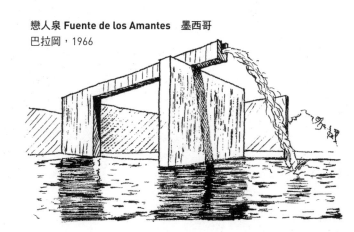

'organic' architecture

挑選一個特殊的地點，利用「有機」的原則，
設計一棟和周遭環境融為一體的住宅……

萊特（Frank Lloyd Wright）用**「有機」建築**來形容他的作品，「整體之於部分，一如部分之於整體」。
他的落水山莊（Fallingwater House）完全融入周遭地景，把風景當成住宅環境的一部分。

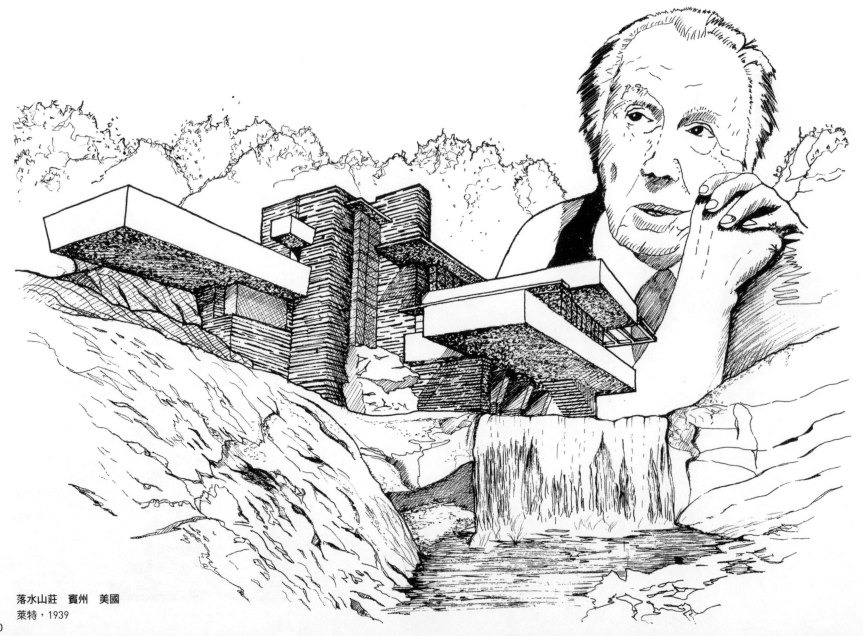

落水山莊　賓州　美國
萊特，1939

150

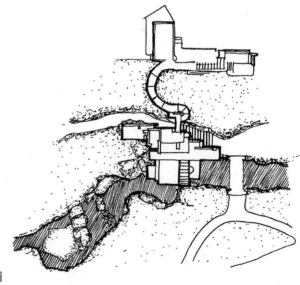

鳥瞰圖

sectional drawing

這是一棟溫泉旅館的**剖面圖**，旅館是從冒出溫泉的山脈裡切鑿出來的。切鑿
下來的石英岩則當成建築物的結構材料。

利用同一座山坡，設計溫泉浴室的排列，並將剖面圖畫出來。
要把景致、光線和隱私考慮進去……

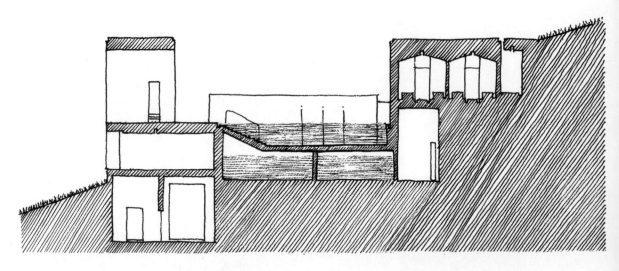

瓦爾斯溫泉浴場 The Therme Vals　瑞士
祖姆特，1996

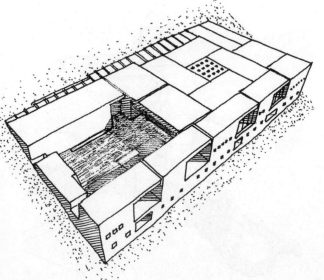

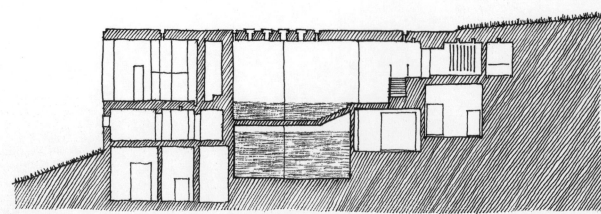

the threshold

「藝術與建築臨街屋」（Storefront for Art and Architecture）這棟建築的目的，就是要
打破街道與藝廊之間的**門檻**。

提出你的新設計，並將草圖畫出來，
要特別注意入口的設計……

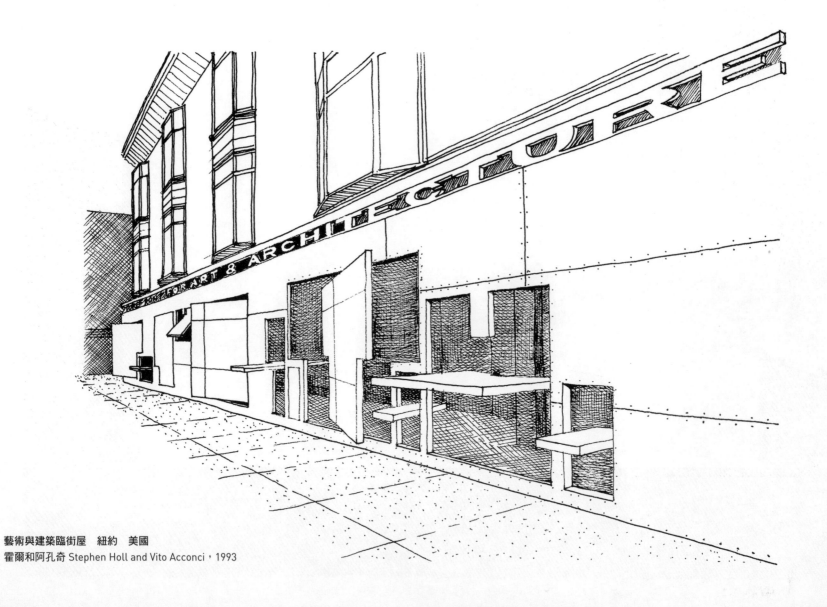

藝術與建築臨街屋　紐約　美國
霍爾和阿孔奇 Stephen Holl and Vito Acconci，1993

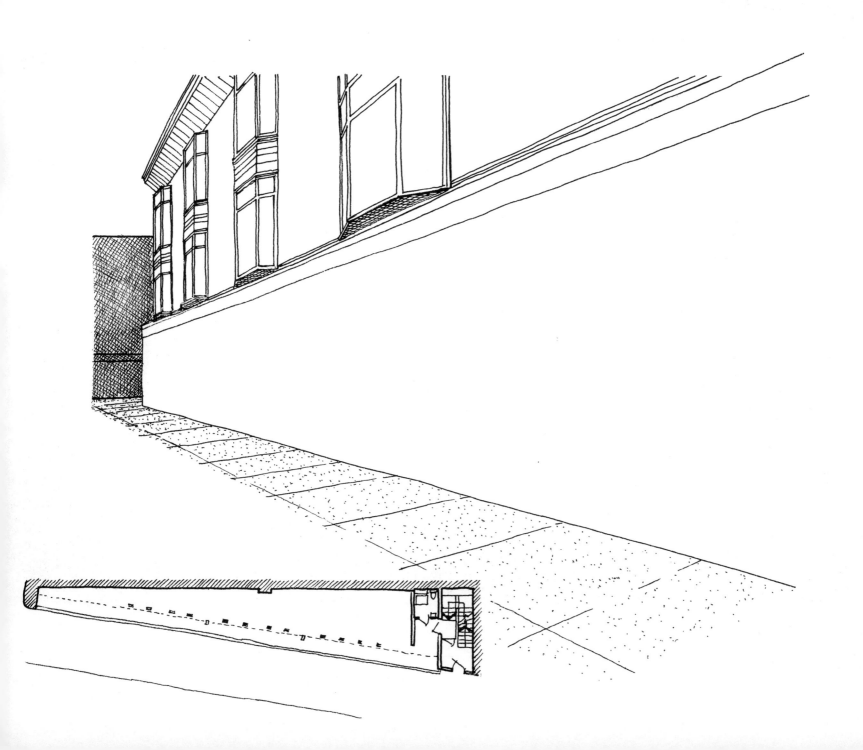

cities of the future

未來的主要大城將會變得越來越高，越來越密集，而且混合了不同的風格和造形。
下面這張圖，是用一些專案樣本和虛構的造形與設計建構而成的想像城市。

根據你對未來的願景，把這座城市的全景圖畫完。
接著替這座城市取個名字……

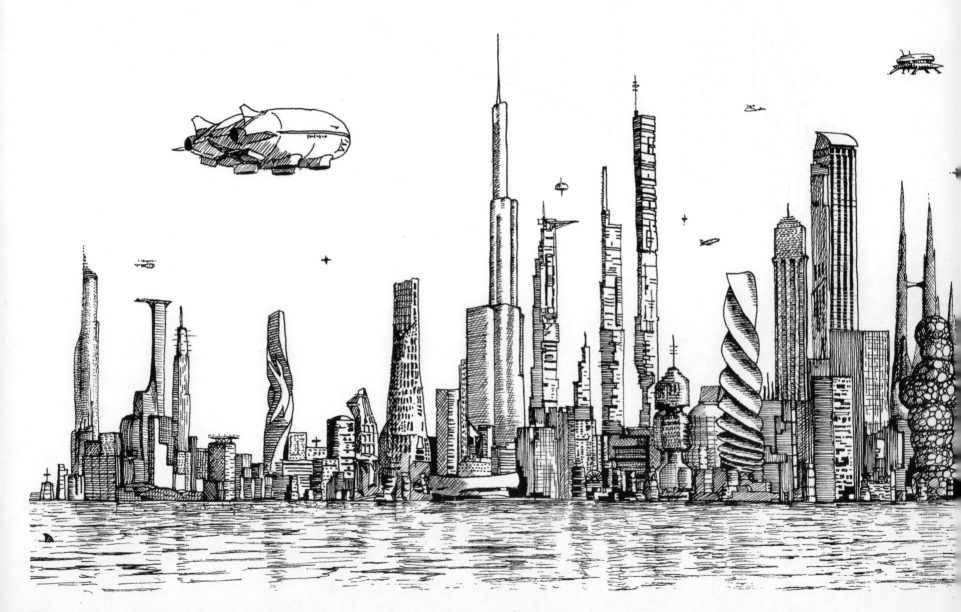

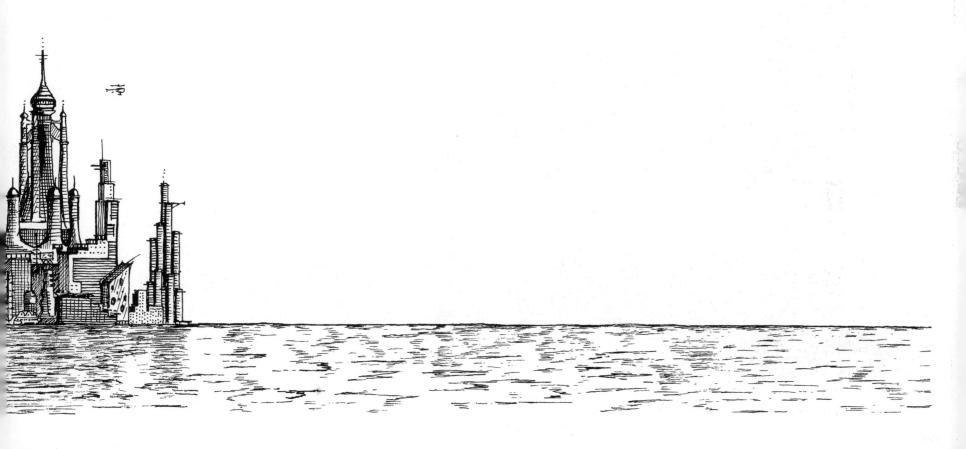

現在，你已經完成這本書了，並贏得**年度建築師大獎**！ # Architect of the Year!

設計一個你樂意收到的獎盃……　⇉

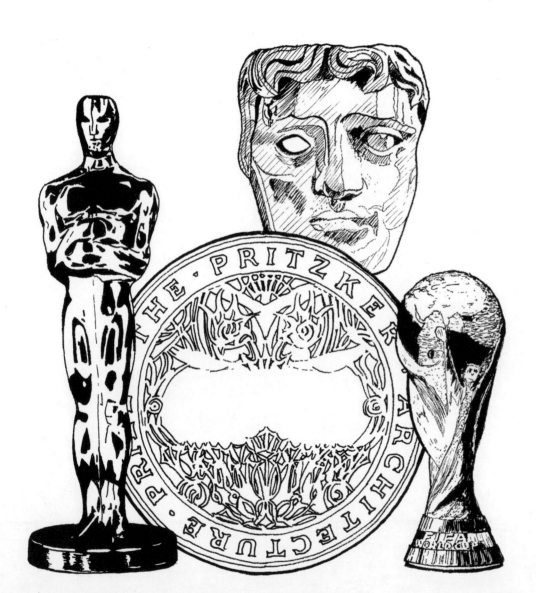

奧斯卡獎、普立茲克建築獎、英國影藝學會電影獎、國際足協世界盃獎座

版權來源與致謝

這本書裡的插圖，全都是作者特別為這本書畫的；其中有些是根據建築師和藝術家的原稿重繪，在此謹向以下授與版權的個人與單位致謝。

書中的每個案例，我們都曾設法取得版權所有者的同意，但若有遺漏或錯誤之處，出版社將會在再刷時補入並改正。

Sketch of Falkestrasse rooftop renovation by Coop Himmelb(l)au, 1988
Typeface by Theo van Doesburg
Mae West Lips Sofa, Salvador Dali, 1937 © Salvador Dali, Fundació Gala-Salvador Dalí, DACS, 2013
Prototype Bauhaus font by Herbert Bayer, Dessau Bauhaus, 1925 © DACS 2013
Plan of The Chapel of Notre Dame du Haut by Le Corbusier, 1954 © ADAGP, Paris and DACS, London 2013
'The Sixth Order or The End of Architecture' by Leon Krier
Comparative study of corner house by Rob Krier
'Architectural Machines' by Yakov Chernikhov, 1931
Suprematist Composition by Kazimir Malevich, 1916
Lenin Tribune by El Lissitzsky, 1920
'I am a Monument' by Robert Venturi and Denise Scott Brown, 1972
Sketch of proposed National Stadium, Japan by Zaha Hadid, 2019
Plan of The Farnsworth House by Ludwig Mies van der Rohe, 1951 © DACS 2013
Plan of the Berlin Building Exhibition by Ludwig Mies van der Rohe and Lilly Reich, 1931 © DACS 2013
Sketches of the Einstein Tower by Erich Mendelsohn, 1921
Plan of Gut Garkau Farm by Hugo Häring, 1926 © DACS 2013
Plan of The Storefront for Art and Architecture, New York, by Stephen Holl and Vito Acconci, 1993 © ARS, NY and DACS, London 2013 (Acconci only)

作者也要特別感謝譚卡（Jane Tankard）的鼓勵和提供靈感，還花費時間給予意見。
也要感謝庫柏（Philip Cooper）、塞蒙（Gaynor Sermon）和 Laurence King 出版社的團隊，
感謝他們的協助、支持以及投入的編輯心力，還有本書的設計者，紐曼伊斯特伍設計公司（Newman and Eastwood）的考克斯（Matt Cox）。

畫建築：給愛蓋房子的人，畫一遍，你就懂了什麼是建築設計！

作者｜史提夫・波凱特（Steve Bowkett） 譯者｜吳莉君 封面設計｜廖韡 內頁構成｜吳宣慧
執行編輯｜紀瑀瑄 行銷企劃｜郭其彬、王綬晨、夏瑩芳、邱紹溢、張瓊瑜、李明瑾、蔡瑋玲、陳雅雯
總編輯｜葛雅茜 發行人｜蘇拾平 出版｜原點出版 Uni-Books Facebook｜Uni-Books 原點出版
信箱｜uni-books@andbooks.com.tw 電話｜02-2718-2001 傳真｜02-2718-1258
發行｜大雁文化事業股份有限公司 地址｜台北市 105 松山區復興北路 333 號 11 樓之 4
24 小時傳真服務｜（02）2718-1258 讀者服務信箱｜Email: andbooks@andbooks.com.tw
劃撥帳號｜19983379 戶名｜大雁文化事業股份有限公司
初版一刷｜2016 年 4 月 定價｜350 元
初版三刷｜2016 年 10 月
ISBN｜978-986-5657-70-3

國家圖書館出版品預行編目(CIP)資料

畫建築：給愛蓋房子的人，畫一遍，你就懂了什麼是建築設
計！/ Steve Bowkett著；吳莉君譯.-- 初版. -- 臺北市：原點
出版：大雁文化發行, 2016.04
160面；21x27公分
譯自：Archidoodle
ISBN 978-986-5657-70-3(平裝)
1.建築美術設計

921.1 105002558